COLLECTING NATURE MARVELS
TO ENRICH OUR LIFE

獻給一路支持我的母親

大樹自然生活系列

Bigtree

大樹

黃一峯◎著

COLLECTING NATURE MARVELS
TO ENRICH OUR LIFE

COLLECTING NATURE MARVELS
TO ENRICH OUR LIFE

自然野趣
D.I.Y.

Collecting Nature
Marvels To Enrich Our Life

繼續傳遞自然之美

　　大自然的一切，一直是人們創作的靈感泉源。我所學的是美術設計，從小就嚮往大自然的一切，因此將自己的專長與愛好結合，透過美術的手法，將自己在野地裡所見的美好一一記錄下來。2009 年我將創作集結成《自然野趣 D.I.Y.》。雖然，這只我在自然裡的紀錄，但是有部分也是科學家在野外調研時所用的記錄方式。但與他們不同的，是我為這些紀錄增添些許的美感與趣味。

　　這本書出版之後，得到了相當多的迴響，帶動了一部分的人，用美的角度來看待自然。很多讀者大讚內容充滿創意與美感，其實我總覺得慚愧，正所謂「天地有大美而不言」，對於這些自然物來說，我做最多的是「發現」，其他加工的部分愈少愈好，因為所有人工的痕跡，都只是「點睛」，真正的美，是在自然裡渾然天成的藝術之美。

　　2013 年開始，我投身生態教育，透過美學的角度，引領親子家庭一同走入大自然，當然，自然創作是教學中不可或缺的一環。我的素材從原本採集自荒山野嶺，轉而採集自城市的公園綠地，這個改變，是希望更多人開始注意身邊的自然，真正由生活出發，走向自然。非常樂見這本書在問世之後，有許多人都開始運用自然物來做創作，不過如果只是把自然當作創作的媒材，那就太可惜了！我們如果能在走入自然的同時，一邊培養自身的觀察力、感受力、理解力、創造力與想像力，你的創作會更富有能量，而自己也能得到更大的收穫。

　　很高興這本書能重新改版上市，期望它是把帶領讀者走入大自然的鑰匙，能開啟更多人與自然連結的一扇門，繼續延續大樹文化創辦人張蕙芬（1961-2019）總編輯邀稿時的期望，願自然的美好，可以一直一直傳遞下去。

黃 yi feng 黃一峯

Collecting Nature
Marvels To Enrich Our Life

大自然赤子心

　　1991 年基於分享自然樂趣的初衷，我在台北公館附近經營一家以自然生態為題的書店，名為「自然野趣」，國外稱為 Nature Store。當時，這種類型的商店大多盛行於歐美，亞洲地區也僅見於日本的兩家。因此，「自然野趣」書屋便幸運的吸引了不少熱愛自然的朋友聚集，其中一位就讀復興美工的學生最令我印象深刻，直至今日，我們不但結為摯友，並已成為工作夥伴，他就是一峯。當年的他，為了籌畫溪流生態主題的畢業展，經常流連在我的店裡。我見他如此著迷且認真好學，索性就向他推薦相關書籍，除了借書給他之外，還幫他蒐集資料以及幻燈片等。後來，他的畢業展作品榮獲全校第一名，校長特別將他的作品——用鋁罐製作成小白鷺的模型，和形成對比的保麗龍小白鷺模型展示在校長室前，足見其高超的藝術天分。

　　「喜歡自然的人，一陣子沒到大自然裡走走，就感覺渾身不對勁。也因此，我時常在想，如何將大自然帶入辦公室和自己的居家生活之中？」一峯面對自己的疑問，除了得自《森の標本箱》一書的啟發外，更重要的是他不斷探索內心深處對大自然的愛與想像力，不僅發現了運用自然物做藝術創作的答案，也從中找到生活的樂趣，更進一步將他的經驗透過教學分享而發揚光大，讓台灣的自然愛好者蔚為風尚。

　　不知是藝術家的眼光獨具，還是他天賦異秉，就算是身處車水馬龍的城市中，他總能細心的在公園、校園，甚或行道樹下的角落，找到自然創作的題材。有一回，一峯興高采烈的向我描述打掃公園的人出現的時間，他自願幫忙打掃，設法讓樹葉乾濕分離，只因他想保存葉子的完整性；當他得意的向我展示他的收穫時，我知道這些落葉真是他眼中的「寶貝」哪！有時，一峯也會特別去挑揀公園路燈管理處準備打碎做堆肥的木頭，雙肩各扛一根回家做裝置藝術。一峯就是有辦法將人們視為「無用」的自然物重新詮釋，化腐朽為神奇，賦予全新的生命美學。

記得有次帶一峯在桃園石門水庫拍攝八色鳥的回程中，發現路旁電線桿上有大卷尾親鳥正在餵食雛鳥。我趕緊停車，下車後才發現我們正站在垃圾堆中，顧不得陣陣惡臭的我正專注的拍攝，只聽見一峯直說：「撿到寶了！」我好奇的湊前一看：「我的天啊！是貓的頭骨嗎？」原來，他手中正捧著他在垃圾堆中尋獲的寶，樹葉之中包裹著一個形狀完整、雪白如玉的動物頭骨。這位素有潔癖的美術設計師，態度從容的從背包取出夾鏈袋將頭骨收藏起來，而他開心的模樣讓我至今印象深刻，真不愧是遊走大自然的拾荒達人。在他的眼中，大自然裡的死亡，不是結束，而是新生命的開始。而他的熱愛與投入，也造就了今日的專業！

　　自然創作，可以走進生活。走進一峯家裡開的餐館，眼見所及，都是他信手拈來的自然創作作品，在此享用美食，也同時享用自然溫馨的藝術氣氛；來到一峯的居家兼工作室，彷彿置身小小的自然藝術博物館。打開大門，一組青蛙成長的模型正熱情向你招呼問好！屋子裡，枯枝、落葉、石頭、果核，俯拾皆是，可見一峯的生活永遠離不開自然創作，而他也充分實踐了「自然無所不在」這句話的真意。

　　很高興有緣與一峯結識，能受邀為他的新書作序更令我深感榮幸。這位集視覺設計師總監、專欄作家、自然觀察家、生態攝影家、自然創作家於一身的年輕人，對大自然永遠有無窮的熱情與想像力。他的作品得獎無數，包括年度最佳美術設計金鼎獎等，我認為這都源自於他對大自然永遠保有赤子之心。他像一位熱情的大孩子，帶領我看見大自然另一個繽紛的美學世界，我由衷的感謝他也祝福他。

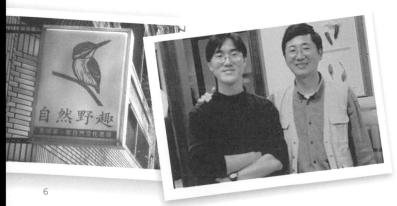

吳尊賢

鳥類觀察達人‧資深自然教育工作者

Collecting Nature
Marvels To Enrich Our Life

用自然物寫日記

　　已經忘了是在什麼時候開始愛上大自然的……。與自然的接觸，似乎已成為我人生中非常重要的一部分。我的正職原本是個收入人人稱羨的廣告設計師，但因為熱愛大自然，所以這幾年我只承接與自然相關的視覺設計工作，然而，這樣的設計工作常常都是錢少、事多、麻煩多。回想當初走向自然風格這條不尋常的設計路線時，承受了許多親朋好友的嘲諷。不好好在廣告公司當設計師，卻自己出來承接非營利組織（NGO）極低預算的自然生態相關設計案。我就這樣不務正業的一路從學生時代「玩」到現在。

　　用自然素材來做創作是我的另一項愛好，我會選用這樣的創作方式，要歸功於我的老朋友——吳尊賢。回想這段起源，尊賢大哥在十多年前所開設的「自然野趣」自然書屋是一個開端。當時還在就讀復興商工美工科的我，被這間全台灣第一家自然商店深深吸引，常常在這間充滿自然生態資訊的書店裡流連忘返。

　　記得某日，尊賢大哥推薦我看一本日本小學館出版的《森の標本箱》原文書，書中將大自然裡的石頭、樹葉及漂流木，化作昆蟲、鳥類、魚類、人物……，這本書讓我愛不釋手。作者矢野正在書中發揮豐富的想像力與創造力，開啟了我對大自然的另一種觀點，創意思考引起了開始動手創作的動機，於是，我開始更加注意生活周遭的一草一木、蟲魚鳥獸、枯枝落葉……。

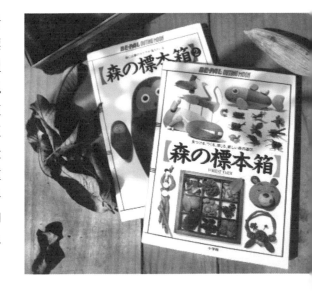

Collecting Nature
Marvels To
Enrich Our Life

以前一個廣告這樣說著:「有人用筆寫日記,我用相片寫日記……」那時的我就告訴自己,何不用自然物來寫日記?因此,在每次出遊後,就將旅途中撿拾的種子、果莢、葉子等自然物,來當作紀念品,拼貼在相框裡,標上日期,便成了一個絕佳的「天然紀念物」。

剛開始,我發現這些東西越看越像博物館的「標本」,像似被研究人員採集之後,沒有感情的貼上學名標籤。這冷冰冰的東西並不是我真正想要的,因此我開始思考,如何呈現自然物的美?如何運用我所學的美術手藝,讓這些看似失去生命的自然物能重新擁有生命?

就這樣,一個單純只是運用自然物記錄自己美好回憶的拼貼,在加入了一些兼具美感考量的半立體構圖之後,每一個小框框,都是極佳的室內裝飾品。但是無論它背後有多少附加價值,最珍貴的,還是深植在它背後所富含的每一段美好回憶……。而這樣記錄性的小作品,也成了我日後做出一件件富含體驗與紀錄的作品開端。

這幾年來,我用「自然創作」這個名稱在荒野保護協會開了許多堂分享我創作歷程的課程。前些日子,友人問我,現今有很多書籍、課程裡提到「自然創作」一詞,到底是怎樣冒出來的?這讓我回想到 1998 年,受荒野保護協會邀請做一場關於我的作品講座,當時,初出茅廬的我為了定演講題目而想破頭,最後給了個「自然生態的藝術創作」標題,卻因太過冗長加上談到藝術會感覺不太平易近人,被要求修改潤飾,情急之下,就擠出了「自然創作」這個名詞。現在,自然風似乎成了一門新的創作方式,我不敢說是這個名稱的原創者,但如果能讓「自然創作」成為一種生活風格,也是讓我十分愉悅的!

　　回想這趟記錄自然的歷程，除了許多常為我打氣的朋友之外，我的母親更是支持我創作的原動力。多年來，從小教我愛自然的她，不但要忍受著外界對我異樣眼光的種種冷嘲熱諷與誤解，還得要忍耐兒子成天在野外亂跑、不時撿一堆亂七八糟的自然物回家。雖然如此，我的母親還是不斷鼓勵我，甚至不厭其煩的協助我整理、收集這些自然物！今天能將這幾年「玩自然」的經驗集結成冊與讀者分享，我的母親是最大功臣！

　　而為了紀念當時在自然野趣書屋與尊賢大哥結緣，並啟發我利用自然物創作的靈感，特別將本書書名取為《自然野趣 D.I.Y.》，也希望藉由本書鼓勵更多有興趣的朋友，用更多不一樣的方式關心自然、愛自然、欣賞自然之美！

<div align="right">2009.10.22 於台北</div>

Collecting Nature
Marvels To Enrich Our Life

尋找被遺忘的自然之愛

　　人類自遠古以來，就在荒野的環境中成長、演進。隨著時代的變遷與進步，一棟棟的水泥高樓覆蓋了野地，鄉間的泥巴路漸漸的成了柏油路，人們擁有了優渥的物質生活，卻離我們成長的原野土地愈來愈遠。

　　從前，自然與人是相互依存的，而現代的都市人，在大自然裡卻因為不熟悉而感到恐懼；對很多人來說，來自大自然的愉悅和感動彷彿是一種遙不可及的奢求。也許這是伴隨文明而來的後遺症吧！很多人誤解了親近大自然的方法，花大筆的鈔票，到山邊的五星級渡假村、到郊區的遊樂場吃吃喝喝，然而卻換不到在自然環境裡的欣喜；其實很多人在接近大自然的同時，缺乏對生命的愛與關心，也常有見山不是山的之味感；當你走入自然，學著彎下身子去觀察自然生態，放下人類高傲的身段向自然學習，更放寬心胸仔細欣賞自然之美，這一切，將啟發我們深植於內心對大自然最純真的熟悉與愛。

　　現在都市長大的孩子最可悲的是失去了與大自然的連結，有次在餐廳吃飯，聽到對桌的兩個媽媽在比較孩子的學業成績，言談中相互較勁的意味十足，其中一個媽媽談到很想找出時間帶孩子去墾丁住大飯店「享受自然」，另一個卻得意的說我家的小孩忙著補習，都沒假日，還好有國家地理頻道和DISCOVERY頻道可以「學習自然知識」。聽到這樣的對話，真想直接告訴她們，接觸自然不一定要捨近求遠，也絕對不是在電視上就能學習到。很悲哀的，現代人對大自然的情感，就這樣在經濟掛帥、學歷至上的洪流之中一點一滴的消磨掉了。

　　許多人看到我的自然創作作品，都以為我是個在鄉間長大的庄腳孩子，其實，和很多人一樣，我是個在都市中長大的台北小孩。從小聽著母親訴說著她孩提時許許多多在大自然中發生的故事，灌蟋蟀、捉筍龜、釣青蛙……。雖然無法親身體驗，但聽著聽著，內心對自然

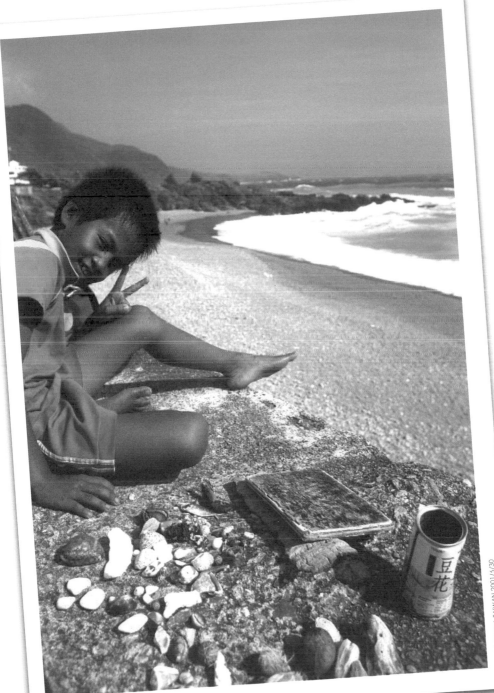

Orchid Island, TAIWAN 2001/5/30

的情感也漸漸被喚醒,對自然也充滿憧憬;在假日時,媽媽總會帶著我們到公園踏青、野餐,在親近大自然的當下,也讓我與大自然結下不解之緣。

　　一定要到郊外才能做自然觀察嗎?那也不一定!記得我小時候,非常愛跟媽媽上菜市場,那可是我的自然教室。我之所以愛去菜市場,除了「跟屁蟲」毛病以外,主要還是因為菜市場裡的東西深深讓我著迷。記得那時,媽媽會在市場裡教我認識各式各樣的蔬菜水果和魚類,也常趁著媽媽挑魚之際,觀察魚販身旁的那桶下雜魚(魚販棄置不具經濟價值的魚類、蝦蟹)、觀察活墨魚身體的顏色變化,趁著母親在與菜販討價還價的片刻,翻翻找找藏在菜堆裡的小蟲子。此時回想起來,兒時菜市場猶如一個自然的博物園,等著我去尋寶。相較現代的社會,很多家庭主婦認為帶孩子上傳統市場很髒,很不方便,甚至有人選擇到超市買菜,所以許多孩子都沒去過菜市場,也失去了與這些自然生物接觸的機會。往日的種種,銘印我心,公園裡的自然體驗讓我對大自然充滿興趣,菜市場的頑童也能成為現在的自然記錄者。生態攝影作家徐仁修老師曾說:「每個人都是天生的自然觀察家!」由我自身的體驗來看,這句話一點也沒錯。

　　回想著從小與自然接觸的過程,絕大部分都是發生在都市之中。然而,許多朋友不知是不是在都市裡生活久了,常麻木的連眼前的自然美都視而不見。這些年來,從來沒搬離開過都市的我一直希望能將生活周遭細微的自然之美,跟大家分享;然而如何分享是我一直思考的課題;與人分享的第一步就是要將大自然的美記錄下來,攝影,是這個時代記錄自然變化最便捷、快速的方法,我自己也是個熱愛攝影的生態攝影師,但我常覺得,現代的攝影作品很多都只能在電腦間流傳,總是有一些疏離感,因此我想用其他的方法來記錄大自然,藉由一些巧思,傳遞更有溫

度的自然之美。這些年來，我嘗試著用了很多有趣的方式來記錄自然的脈動，例如拼貼、拓印、繪畫等方法，運用這些簡單的方式，讓人人都可以更直接貼近大自然，發現你我身邊的生命故事！

　　我把這樣另類的記錄方式定位為「自然創作」。很多人誤以為「自然創作」就只是運用枯枝落葉來做拼貼、切割、組合。其實，我所認為「自然創作」有個很寬廣的定義，只要與大自然相關的創作，無論是文字、藝術、音樂、攝影……等等，各種形式對自然的記錄與心情的表達，都可以稱為「自然創作」！

　　然而，很多時候講到藝術、創作，會讓很多人卻步，甚至排斥；常聽到朋友們對我說：「你是學藝術的，而我沒有藝術天分，所以我不會做……。」其實，我認為這樣的自然美學是任何人都可以參與的活動，而「天分」是最無關緊要的部分。「自然創作」最需要的是一顆純真的心，而創作的主題，是對大自然的「記錄」與「心情抒發」以及內心對自然的「愛」。拋棄「天分」的迷思吧！「自然創作」，是個分年齡、無論專長的創作方式，只要有心，任何人都可以來做，而且保證讓你很愉快！

　　準備好了嗎？讓我們一起用簡單又有趣的方法來親近與記錄大自然吧！

CHAPTER 1

拼貼大自然

Collages Of Nature

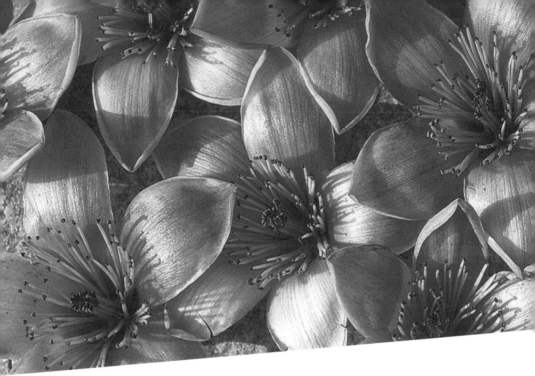

拾荒、整理大學問

用自然物來寫日記這個方式，說來可是詩情畫意，其實，說穿了，不過就是一個大自然「拾荒者」的生活記憶！對於常跑野外的人來說，撿拾自然物是再平常不過的事了！但是要讓這些東西有好的意境呈現，卻需要一些些小技巧和一些小方法！

Part 1. 收集

要做拼貼的自然創作紀錄之前，第一步就是收集自然物。看似單純的撿拾動作，還藏著一些你必須知道的祕訣，沒錯，「撿破爛」也是需要下工夫的喔！喜愛大自然的我們只是要運用自然物之美，加上一些巧思做成的美美紀錄作品，並不是要送到博物館裡典藏的「模式標本」，因此，在收集自然物之前，請大家在心中放上一把尺，以下是自然創作的「五不」政策：

NO.1 不抓活的生物。

愛護生命的人，絕對不認同為了創作或紀錄將生物灌上塑膠、插上釘子，或是將其弄死放在框框裡；我們非學術研究之人，實在沒必要如此！請牢記：生命不該因為私心而犧牲！不抓活的生物是我的原則。若要尋找昆蟲，野地裡的路燈下、樓梯間常能找到因為趨光來的昆蟲遺體，牠們也許身體殘缺，但卻是最好的素材！自然淘汰的個體，本身就比較瘦弱，體內所殘存的肉與脂肪較少，腐化問題便減少很多。

NO.2 不摘樹上的花果樹葉枝條。

摘了樹上新鮮的花果與樹葉枝條，後續的乾燥、防腐問題非常惱人！我提倡的創作方式與壓花、花藝設計不同，建議大家撿拾樹下已經由老天爺幫忙做了乾燥的枯枝落葉與種子，省去加工的麻煩，也能保留最佳的自然原味。

NO.3 不添加化學藥劑。

自然物都有　定的壽命，想要長久保存，就要注意保存方式與溼度、溫度的控制。當然，有人覺得反正放上防腐劑、ⅠⅠ亮光漆不就能將這些東西永久保存？但我認為，這樣就失去自然的原味了！因此建議大家，用最普通的方法，多一些耐心，不要用化學藥劑來保存這些自然物，這樣收集過程不但安全，也能欣賞這些自然物最美麗的風貌。

NO.4 不到國家公園與保護區採集。

國家公園與自然保護區為維護生物的多樣性，保留自然原貌，是禁止任何方式的採集與撿拾，愛護自然的你，不要以身試法喔。

NO.5 不強取豪奪。

「適量收集」是撿拾自然物最基本的準則，建議你事先想好如何運用再做收集，漫無目的地搜刮，不但浪費自然資源，太多自然物的堆積也容易潮溼發霉，甚至加速腐敗！

　　自然創作有趣的地方，就是兼具美感與紀錄，我堅持的五不政策，都是留住自然原貌的最佳方式，親身體驗，去拿捏箇中的奧妙，你便能自得其樂！

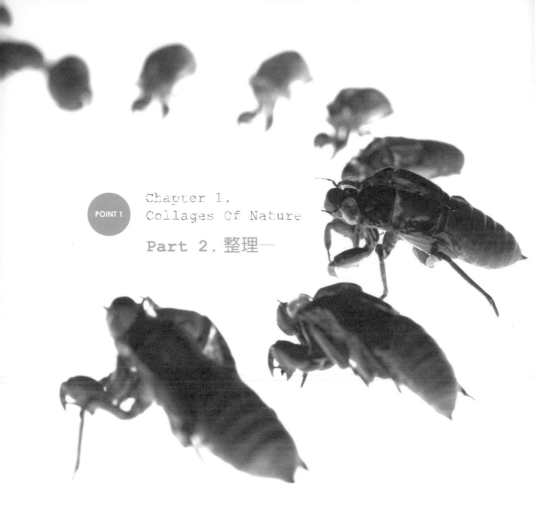

Chapter 1.
Collages Of Nature

Part 2. 整理─

　　許多人在野地裡，收集很多的自然物，但回到家之後，便將這些東西放置一旁，這是不對的做法。撿回來後的「整理」也都是必須做的功課，自然物是需要照顧與清理的，撿回來的東西若沒花時間擦拭、清除黴菌，很快的，這些東西都會自然的發霉與腐化！因此，我會在撿拾自然物回家之後，用油漆刷將種子、落葉表面的灰塵刷除，細微部分若還有殘留灰塵，我會用牙刷稍微刷除，之後將這些自然物置於通風處保存即可。

　　很多人以為要將自然物經過陽光曝曬之後才會乾燥不生黴菌，雖然陽光看似是最佳的防腐劑，但卻不知太陽曬過頭，會造成自然物「質變」，很多東西一曬之後變硬、變脆，相對的也容易毀損，所以在通風處將自然物「陰乾」，是最佳策略！

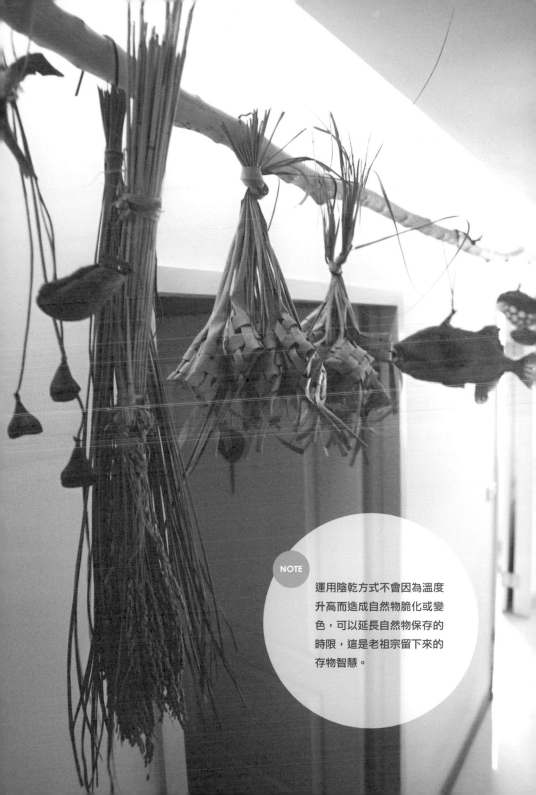

NOTE

運用陰乾方式不會因為溫度升高而造成自然物脆化或變色，可以延長自然物保存的時限，這是老祖宗留下來的存物智慧。

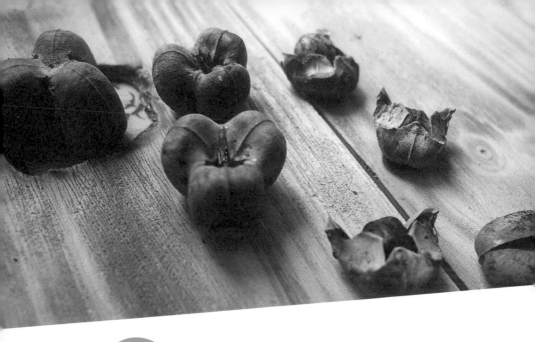

POINT 2

Chapter 1.
Collages Of Nature

撿貼留住自然美

　　自然物經過收集與清理之後，接下來就是如何做拼貼與呈現了。拼貼的呈現大致有兩個方向，一是抽象的表現，抽象的表現是指運用這些枯枝落葉，在你所要拼貼的畫面上透過構圖呈現出你心中想表達的意境和思想，例如運用樹葉的形態變化做不規則排列，來展現生命無常的意境等等。第二個是具象的表現，具象的表現是指在畫面上用這些自然物去拼貼或模擬出一個具體的形相，例如用種子拼貼出一隻動物、一隻小鳥。

　　我常常對撿到的素材呈現出來的美感到驚嘆，也讓我思考另一面的問題，葉子落地之後，生命是否就縱然而逝了呢？種子若沒發芽，生命是不是也就此停頓？我一直想重現這些自然物的生命力；我所做的自然物拼貼紀錄都是半立體的呈現，有別於坊間的壓花平面式的創作，在有限的空間裡，將自然觀察的經驗，運用設計與美來完整呈現這些枯枝落葉與種子看似逝去的生命力，極力展現出這些自然物在大自然裡崩裂、飄落、彈跳的姿態，然而要呈現完美的畫面，也必須再下一層工夫來製作，才不辜負這些自然素材原有的美。

從前我在每一次出遊之後，會將在旅途中撿拾到的自然物，經過陰乾程序之後，簡單地拼貼在相框裡，標上日期，便成了一個絕佳的旅行紀念品。

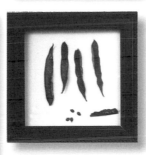
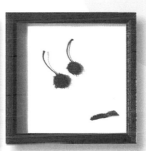

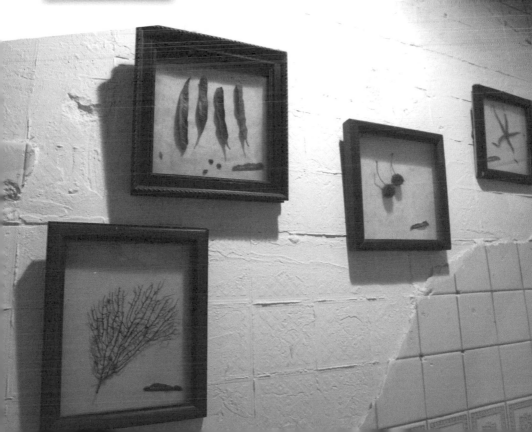

Part 1. 選擇拼貼的底板材料

　　其實自然物的拼貼創作真的很自然很隨興，不須拘泥形式，沒有所謂風格，一切都是隨心所欲。不過，在拼貼之前，還是要考慮一下你所要黏貼的底板材料，由於自然物大多是褐色系，我建議大家不要用色彩太亮麗的底色作為黏貼自然物的底板，淺色麻布色調中性，且具有自然風格是不錯的選擇，此外，各式的紙類甚至木板，只要色彩不要強過你所要拼貼的自然物，都是可以拿來當作黏貼底板的材料。

酒箱顏色適中，是不錯的素材。

紋路突出的木板
須慎選搭配合適的自然物。

淺色麻布色調中性，是當
底板材料非常不錯的選擇。

具有質感的紙材也是可以選擇的對象。

拼貼方式與構圖

　　選擇好底板之後，再來就是要先試著擺放自然物，也就是所謂的構圖，也是把要黏貼的自然物先在畫面上預先做排列組合，做黏貼的準備。先前提過，我們的自然物拼貼，與壓花不同，壓花是將花卉、葉片壓扁成平面式的來作黏貼，而我的自然物拼貼是半立體式的。所謂半立體式是指不改變自然物的形態來作拼貼，也就是拼貼後的成品還可以看到它原有的樣貌，因此在構圖時要注意它的美感和排列組合的方式；很多朋友會在同一個畫面塞入各式各樣甚至大小相距甚遠的種子，若是具象的呈現（例如要排出一個圖案）倒是問題不大，如果是要呈現一個抽象的意境，我個人是很少這樣做，因為這樣子不但讓畫面構圖混亂，也不容易表現你想要呈現的想法，我通常會運用同樣的種子或葉子來拼貼，在較單純的素材中，運用富變化的排列組合構圖，藉此傳達你想傳達給觀畫者的思想。

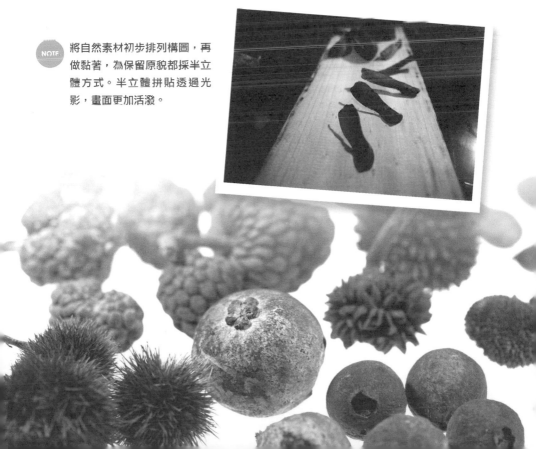

NOTE 將自然素材初步排列構圖，再做黏著，為保留原貌都採半立體方式。半立體拼貼透過光影，畫面更加活潑。

Part 2. 牢牢黏住自然物

在底板上排列構圖，下一步就是黏貼了。由於自然物都是半立體不規則狀，甚至表面是光滑的，常常會出現黏貼不久之後掉落的情況，因此，在黏貼時就要運用些小技巧。例如球狀的青剛櫟種子，與底板黏貼的接觸面太小，若可以用刀片或銼刀稍微在球狀種子表面切割或摩擦一下，讓表面出現一個平口，那黏貼的緊密度就會大為增加，也減少日後脫落的困擾。

說到黏貼，最重要的就是黏膠的選擇，我曾經試過許多種的黏膠，舉凡熱熔膠、強力膠、保麗龍膠、三秒快乾膠、白膠等等都拿來做過測試，由於多數自然物都具有木料特性，因此連木工師父都愛用的白膠（樹脂）是最佳選擇，而又屬南寶樹脂這個品牌的白膠黏性最佳，是我選用的重要材料，不過，雖然它黏性強，但白膠在黏貼後必須有充分時間等待它凝固接合，因此黏貼之後要有耐心等上半天時間。

你一定說為何不用三秒快乾膠快又黏？雖然三秒膠黏合時間超短，但它會讓木質化的自然物質變，本來有些彈性的樹枝落葉，一碰到三秒膠，馬上變得硬邦邦，更容易一碰就碎不利保存，因此建議大家可以少量使用，將它作為暫時性固定的黏膠，另外，也不建議孩童使用三秒膠，因為它不好掌控，容易在黏貼過程中發生黏到皮膚的危險。其他像熱熔膠、保麗龍膠、強力膠，都僅能做暫時的黏貼，因此不建議使用。

↓ next

next ↘

用砂紙研磨銀葉樹種子底部。

要黏貼像玉米這一類的圓柱狀自然物，就要用些小技巧，才能讓它服服貼貼！

研磨過的桃花心木。

有些圓形的種子，要黏貼前，可以用砂紙摩擦底部，使底部出現一個平面，增加與底板的緊密黏著。

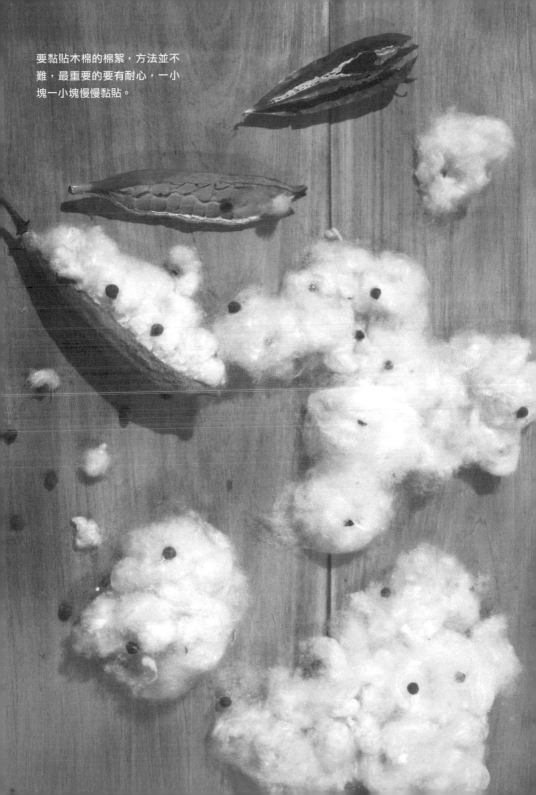

要黏貼木棉的棉絮，方法並不
難，最重要的要有耐心，一小
塊一小塊慢慢黏貼。

Part 3. 簽名寫字行不行

　　完成黏貼之後的作品，再來就是在作品留白處寫上收集日期、地點，甚至簽上製作者的大名。這些留白的位置都必須在構圖時設想進去，不要等到最後一時興起，隨意選擇一個角落提筆落款，這樣會破壞你精心設計排列的畫面喔！建議大家在構圖時，想好要寫入畫面的文字，是記錄也好，是心情抒發也好，或只是簽名落款，只要考慮構圖的美感，預先留下適當的位置，都可以盡情發揮！

Part 4. 為你的作品裝個框

　　等到一切都完成，為了讓作品更完整，建議大家把作品送到裱框店裝框，這樣不但可以放在家裡做裝飾，更可延長你所收集的自然物的保存期限。不過，因為我們做的是半立體的拼貼創作，在製作前選材必須考慮後續的裝框問題，製作的自然素材若太厚，畫框就要特製，裱框成本也必須增加。依我個人經驗，拼貼作品的厚度（含底板）盡量不要超過七公分，因為過厚的作品不好裝裱，合適的框也不多，而且過厚的畫掛在牆面上，會彷彿在牆壁上多了一個箱子，這樣就少了美感。因為我們沒有將自然物另外做任何防腐處理，因此時過境遷都會落下一些碎屑灰塵，建議裝裱的立體框不要釘死，背板有活動扣，若看到有髒污可以從背後拆開清理。

　　朋友看過我所做富含自然原味的拼貼作品，笑稱我的這一系列作品應該叫作「音容宛在」！可不是嗎？生命之美，無時無刻都不停的展現，在欣賞生命的同時，生命之華，也在心中油然而生了！別說做不出有生命力的紀錄！思考一下你有沒有放心思去觀察這些自然物。只要用心，你將會發現古人所云「一沙一世界，一花一天堂」的絕妙之道！

1. 落款、寫字要事先考慮構圖的美感，預先留下適當的位置。
2. 控制作品的高度，裝框後才能保持美感。
3. 裝裱過厚的畫掛在牆面上，會讓牆壁上彷彿多了一個箱子。
4. 裝裱的框背板有活動扣，若看到有髒污可以拆開清理。

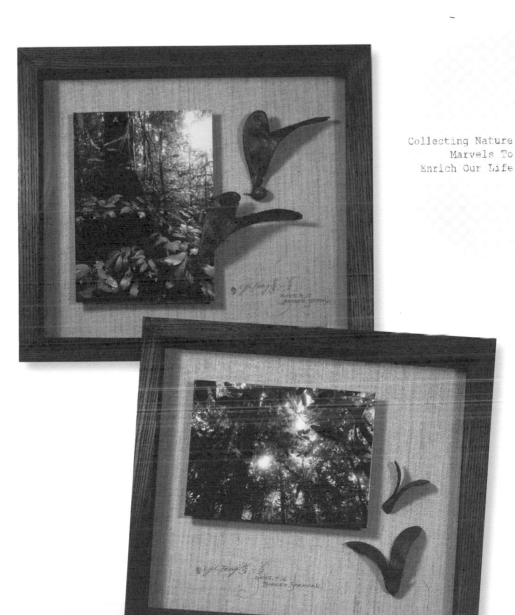

飛躍雨林 SARAWAK,BORNEO（素材：雨林照片、種子）

裝框時，不但要考慮作品厚度，
還要搭配適當框材，對作品才有加分效果。
選擇有木紋的框材，能多增加自然風味！

TAIWAN RED PINE *Pinus taiwanensis*

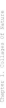

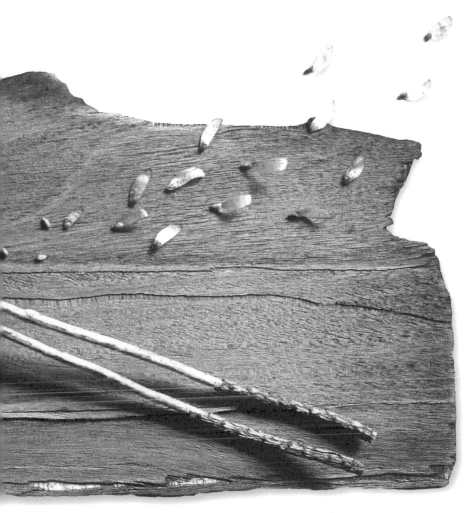

山神的午餐（素材：二葉松松果、松枝、松蘿）

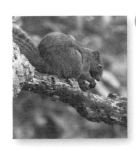

NOTE 這個作品名稱是山神的午餐，其實它是真正松鼠吃剩的食餘。松鼠為了吃到二葉松松果裡的松子，用利牙咬掉外頭的果鱗，因為每顆松果被啃食的程度不同，而有不同的造型，我覺得它很像是一條條炸蝦。下次到松樹底下，尋找一下被松鼠吃過的「炸蝦」吧！

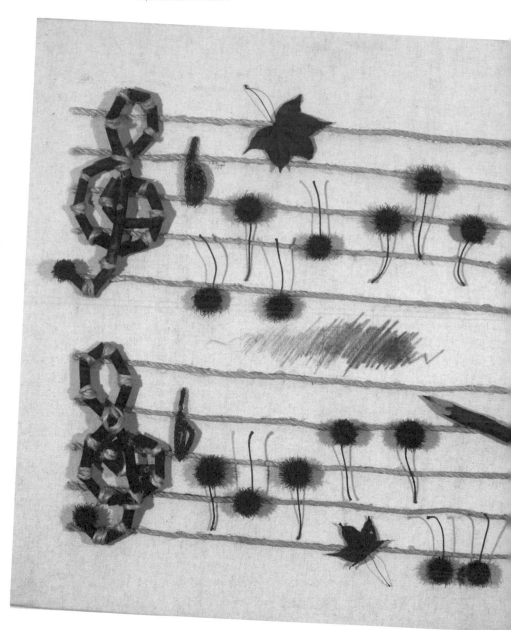

起床號（素材：楓香果實、樹枝、肯氏南洋杉）

漂流（素材：楓香果實）

NOTE

　　刺刺的楓香果實十分可愛，常常讓我聯想到卡通片龍貓
與神隱少女裡的黑煤球。由於當兵時的我每天都負責播放
起床號，因此我撿拾了播音室外的楓香樹果實，完成這個
作品，就取名「起床號」紀念當時那段早起的歲月。

COTTON TREE

成雙成對（素材：木棉、紫玉米、桃花心木）

NOTE

在自然裡，常能撿到許多相同的
素材，但仔細觀察，同一種素材，
都會有一些形態與色澤上的差異，
很少有完全相同的。用兩個相同
的素材在畫面中做排列組合，運
用素材優缺點互補配對，呈現一
對對簡單且融合的作品。

NOTE

運用構圖的小
技巧將玉米的外
皮與沒有外皮另
一穗玉米共用。

PURPLE CORN

HONDURAS MAHOGANY

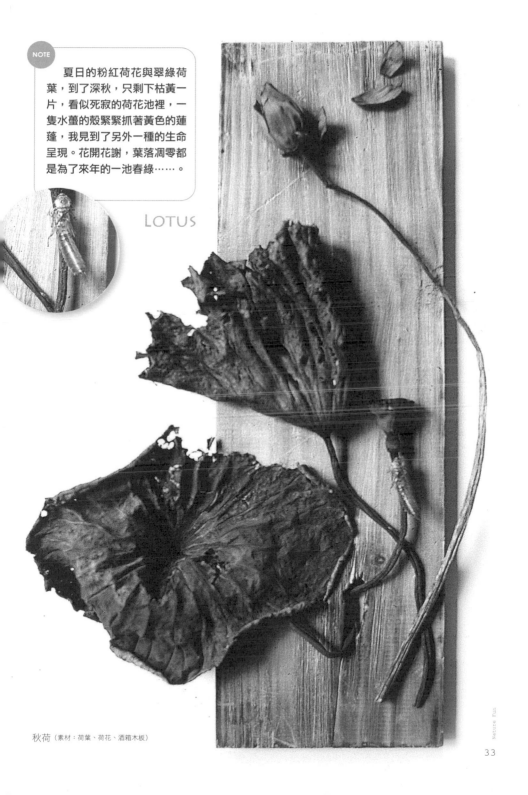

夏日的粉紅荷花與翠綠荷葉，到了深秋，只剩下枯黃一片，看似死寂的荷花池裡，一隻水薑的殼緊緊抓著黃色的蓮蓬，我見到了另外一種的生命呈現。花開花謝，葉落凋零都是為了來年的一池春綠……。

LOTUS

秋荷（素材：荷葉、荷花、酒箱木板）

PURPLE CORN

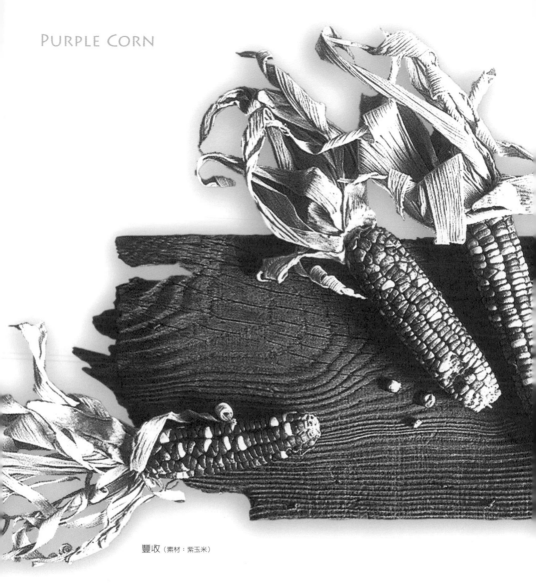

豐收（素材：紫玉米）

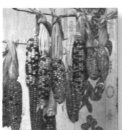

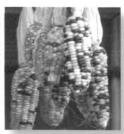

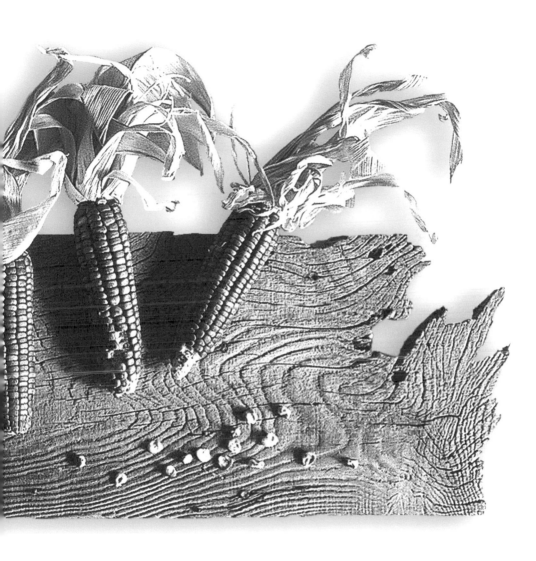

NOTE

玉米是我很喜歡的素材之一，通常能拿來做作品的玉米都是經過一段時間的風乾。玉米的色彩多變，除了平時常見的金黃玉米，紫玉米也是十分美麗的素材。記得有回到務農的朋友家，見到他正在晾乾紫玉米準備做種籽，見我非常喜歡，便送了一些給我，經過半個月的陰乾，終於能將它拿來做成作品。

Collecting Nature
Marvels To
Enrich Our Life

NOTE 　當兵時，有次奉命到營舍一處清掃落葉，一到現場，滿地的黑褐色紫荊果莢，不知是不是被太陽曬昏頭，扭曲的果莢在烈日下看起來好似滿地的蟲子正在扭動。當時我收集了一些果莢，陰乾後利用構圖，呈現當時好似扭動的情景。

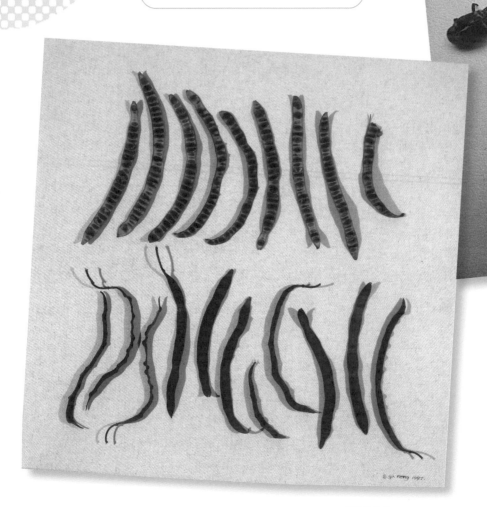

扭動的生命（素材：紫荊果莢）

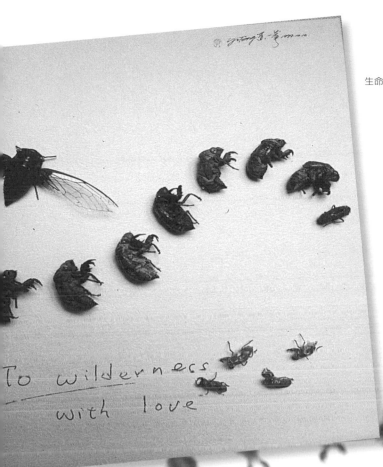

生命之輪 （素材：各種蟬蛻）

To wilderness
with love

CICADAS

NOTE

小時候常在樹幹上尋找蟬蛻當玩具，總感覺這個小小的軀殼充滿生命力。收集了數種蟬蛻，和一隻在樹下撿到的雄蟬遺體，運用太極般的構圖，繞出一圈生命之輪，給予牠們新的生命。

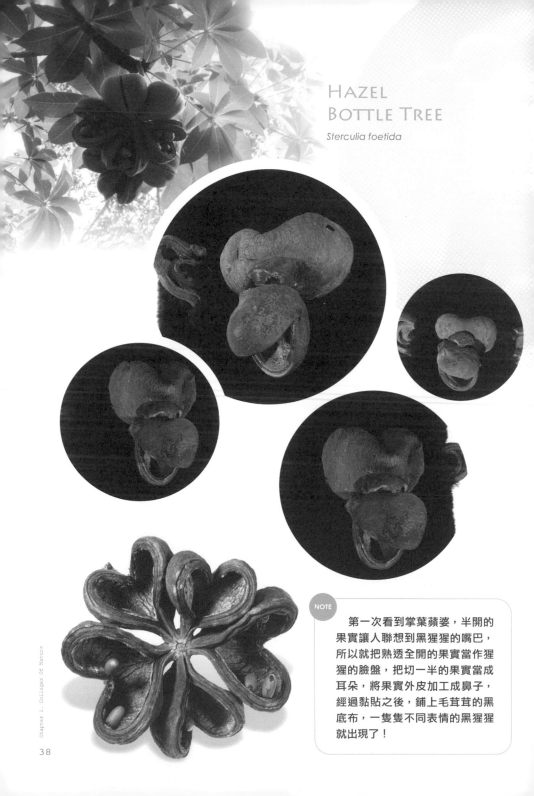

HAZEL BOTTLE TREE

Sterculia foetida

NOTE

第一次看到掌葉蘋婆，半開的果實讓人聯想到黑猩猩的嘴巴，所以就把熟透全開的果實當作猩猩的臉盤，把切一半的果實當成耳朵，將果實外皮加工成鼻子，經過黏貼之後，鋪上毛茸茸的黑底布，一隻隻不同表情的黑猩猩就出現了！

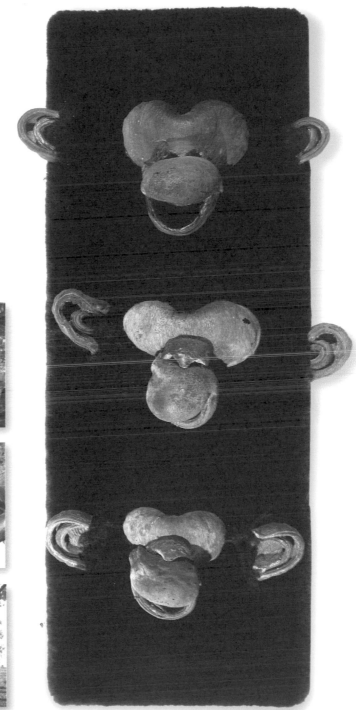

嬉笑（素材：掌葉蘋婆）

NOTE

桃花心木的翅果用旋轉的方式落下，延續它的新生命。我用手繪的翅果素描加上從桃花心木果莢迸裂而出的翅果，在畫面裡排列出種子飛揚的景象。

生命的飛揚（素材：桃花心木）

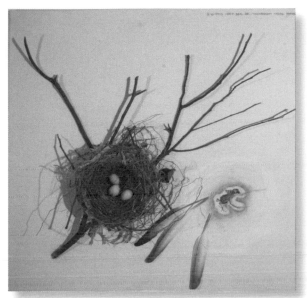

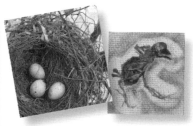

NOTE

這是一個組合性的作品。在當年賀伯颱風強力侵襲下，造成很多生命殞落。用當時撿拾的鳥巢和鵪鶉蛋比喻成家庭，用雛鳥與成鳥羽毛來彰顯來不及長大的生命。用這些自然物的組合，追悼風災中失去家園和家人的人們。

失去家的悲傷（素材：斑鳩巢、鵪鶉蛋、鴿子羽毛、白頭翁幼鳥）

LEBBECK TREE

NOTE

將金黃色的大葉合歡的果莢做排列，用簡單的構圖呈現果莢之美，並且挖出一些種籽，散落下方，賦予畫面裡一種新生命的動感。

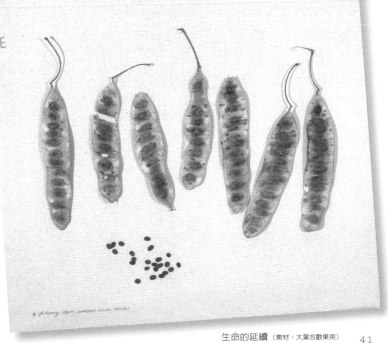

生命的延續（素材：大葉合歡果莢）　　41

GIANT-LEAVED MARKINGNUT

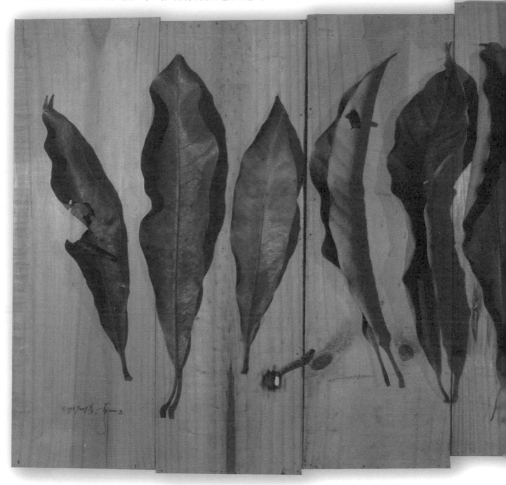

一樣米飼百樣人 （素材：台東漆樹葉、樟樹枝）

> **NOTE**
>
> 台東漆葉子大又特殊，
> 選了幾個樣式不同的葉
> 子做組合，並用樟樹枝
> 做了一隻天牛，擺設在
> 破葉子上方，營造像是
> 被蟲子啃了一口的有趣
> 氣氛。

NOTE
這個作品運用了八片台東漆的枯葉。這八片葉子雖然源自相同的樹,但色澤、形態迥異。我用樹枝做的蟲子來當作影響因素,象徵在同一家庭出生的人,因為後天因素的改變而有的各式人生百態。

NOTE
樟樹的嫩枝略微彎曲,一節一節的樣子像極了天牛的觸角。

蝕 (素材:台東漆樹葉、樟樹枝)

自然風的小禮物

　　我喜歡運用自然物為朋友們製作小禮物，因為自然物除了形態優美且富含親切感以外，名字還可以引發許多的聯想，例如用相思豆（小實孔雀豆）、銀合歡豆莢和無患子三種種子拼貼出一幅作品，送給即將要結婚的朋友，取這些種子名字，意味著「相思、合歡、無患子」的愛情三部曲，這樣特殊的禮物也讓收到禮物的朋友回味再三！附帶一提的是，一個好的自然禮物還能省下不少紅包呢！

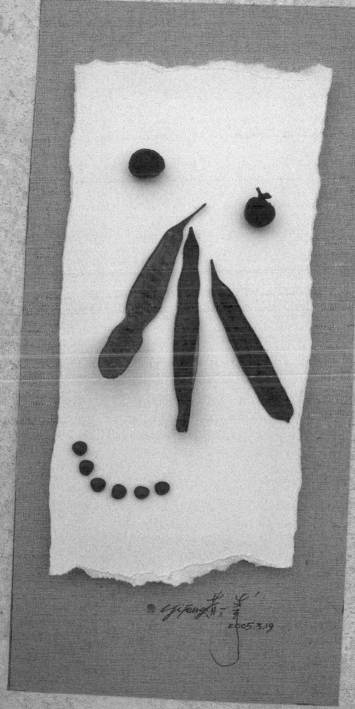

愛情三部曲（素材：無患子、銀合歡果莢、小實孔雀豆）

　　我時常在想，自然物除了記錄、裝飾以外，還能拿它們做什麼呢？我做過許多特別的嘗試。印象最深刻的作品是在多年前，受邀為荒野保護協會設計一份贈送給加拿大環保歌手的荒野大使證書，我嘗試著把幾個自然物拼貼在證書上頭，巧妙的構圖讓一張原本平淡的證書彷彿有了新生命；而獲頒證書的那位外國朋友對這份特別的禮物也愛不釋手，直說她要好好珍藏！這個禮物也讓她的台灣環保之旅留下了深刻的印象，沒想到小小的種子也能做國民外交，這一切都是大自然的魔力吧！

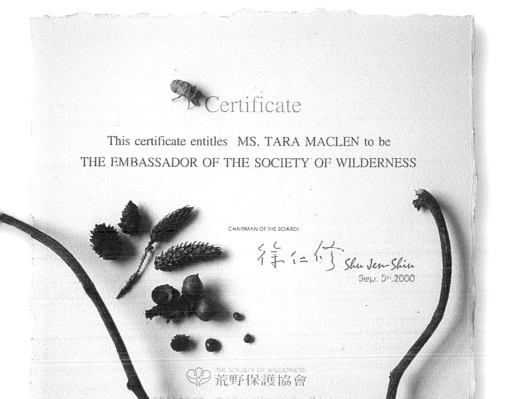

Certificate

This certificate entitles MS. TARA MACLEN to be
THE EMBASSADOR OF THE SOCIETY OF WILDERNESS

CHAIRMAN OF THE BOARD/

徐仁修 *Shu Jen-Shin*

Sep. 5th, 2000

THE SOCIETY OF WILDERNESS
荒野保護協會

荒野是生命的源頭.... *We believe wilderness is where life begins.*

(素材：松果、雲杉的蟲癭、石櫟、赤楊果實、雞母珠、小實孔雀豆)

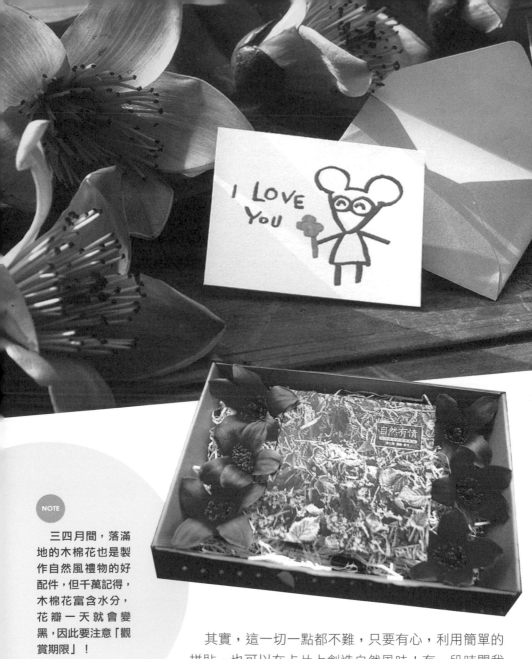

NOTE

三四月間，落滿地的木棉花也是製作自然風禮物的好配件，但千萬記得，木棉花富含水分，花瓣一天就會變黑，因此要注意「觀賞期限」！

其實，這一切一點都不難，只要有心，利用簡單的拼貼，也可以在卡片上創造自然風味！有一段時間我在旅行的時候，身上都會帶著空白紙板，裁成明信片大小，沿途收集落葉，貼在紙板片，把它當成一張明信片，並寫上在我野地的祝福，寄給朋友，我想，這是最「自然」不過的問候了！

我愛用旅行間撿拾到的落葉拼貼自然風味的明信片寄給好友，就是最好的禮物！
在透明 CD 盒子中放入一張卡片，放入一片落葉、一根羽毛，
讓朋友收到最自然的祝福！

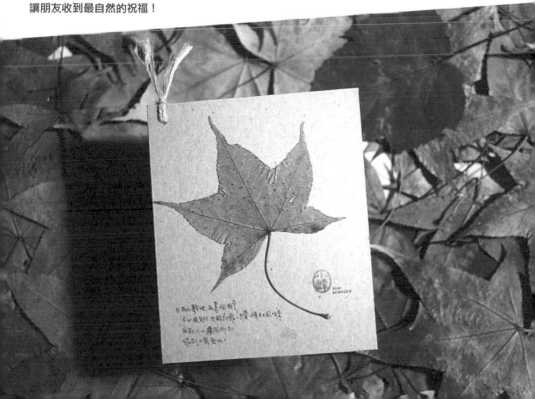

　　這是受朋友委託，幫忙製作送給外商老闆的生日禮物。我運用松果和松子構成畫面，用松樹來象徵長壽，取其名為「松賀延年」。在畫面中，將松子做半立體的浮貼，讓畫面營造出熱鬧、歡樂的氛圍。

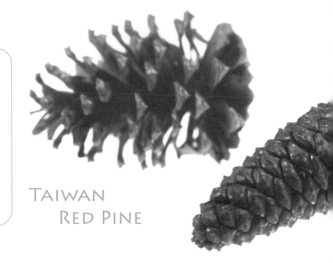

TAIWAN
RED PINE

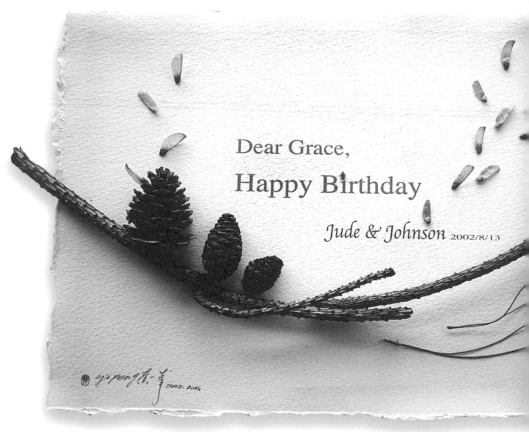

Dear Grace,

Happy Birthday

Jude & Johnson 2002/8/13

yipeng 喜芊 2002. Aug.

松賀延年（素材：二葉松松針、松果、松子）

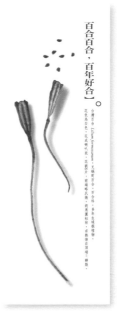

【百合百合，百年好合】。

台灣百合 *Lilium formosanum*，百合科。多年生球根植物。花色為白色。花長喇叭狀，花瓣喉部六枚，前端略向外捲，前葉重狀細，每朵倒自頂端。蒴裂。

【許一場如二葉松小葉般，生世不分離的愛戀】。

台灣二葉松 *Pinus taiwanensis*，松科，常綠喬木。葉子為兩針一束，自具刎林養育地，兩針彷彿竹般連生分隔。

【飛翔，是延續新生命的開始】

桃花心木 *Swietenia mahagoni* (L.) Jacq.。楝科。果實帶木樹皮成片燥裂紋，成片底時，隨數目枝棲葉，葉具羽狀。

種子書籤六款 2001/12（事材．複合媒材）

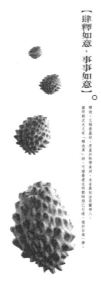
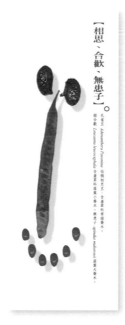
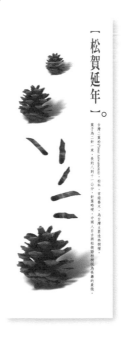

【松賀延年】。

台灣二葉松 *Pinus taiwanensis*，松科，常綠喬木，為台灣特有樹種。葉子為兩針一束，約有八到十二公分。針葉略細。中國人自古將松樹擬物則為長壽的象徵。

【相思、合歡、無患子】。

無患子 *Adenanthera Pavonina* 俗稱相思豆，今產於熱帶亞洲。豆科常綠喬木。無患子 *Leucaena leucocephala* 今產豆科落葉喬木。*apuplus madananti* 草葉大喬木。

【肆釋如意，事事如意】。

釋迦。又稱番荔枝，原產熱帶美洲。本書最初由南美洲引進。番荔枝屬植物具明顯數突起凹瘤，狀似釋迦頭。「釋迦鳳」詩，可謂產最明數性引起，惟於台灣。

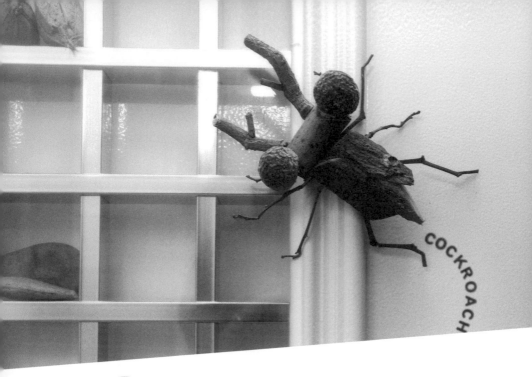

COCKROACH

POINT 4

Chapter 1.
Collages Of Nature

巧思的立體組合

　　日本自然創作者矢野正先生在《森の標本箱》一書之中運用了在森林裡撿拾的枯枝落葉來切割、組合成一隻隻的昆蟲，也曾經有本土創作者將這樣的作品取名為「樹枝蟲」；我也曾嘗試做這樣子的切割拼貼組合，但是面對許多漂亮的自然素材，我都捨不得直接將它鋸開或修剪，所以我開始轉為找尋不須經裁切就能使用的「擬真」的素材。

　　何謂擬真素材？比如要拼貼一隻天牛，我會到公園樹下搜尋，尋找與天牛最大特徵──節狀觸角相似的樹枝，後來，我發現樟樹的嫩枝與這個特徵最為相似！當然要做出這樣讓人一眼就能看出是哪種物種的立體作品，建議大家在尋找素材之前，要多做自然觀察！我希望一個好的作品，除了展現自然物天然的趣味性以外，也希望讓看的人一眼就看出我在做什麼生物，甚至還能憑著特徵，說出物種名稱，這樣寓教於樂的作品不但富有意義，還能讓更多人認識生物的多樣，真是一舉數得！

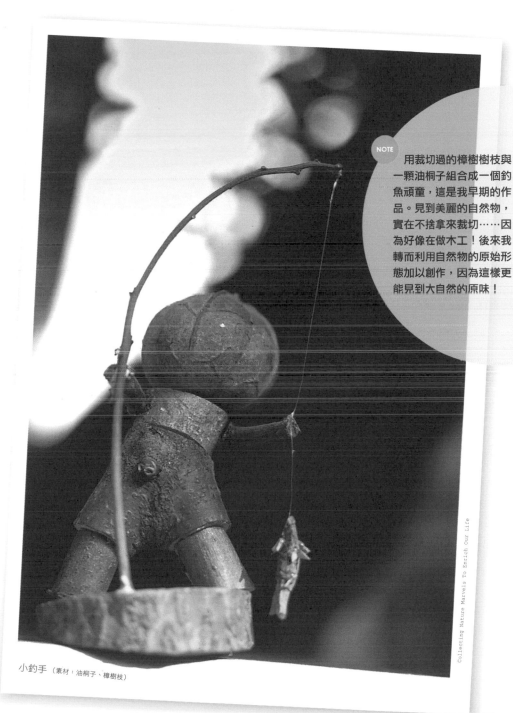

NOTE　用裁切過的樟樹樹枝與一顆油桐子組合成一個釣魚頑童，這是我早期的作品。見到美麗的自然物，實在不捨拿來裁切……因為好像在做木工！後來我轉而利用自然物的原始形態加以創作，因為這樣更能昇到大自然的原味！

小釣手（素材：油桐子、樟樹枝）

Collecting Nature Marvels To Enrich Our Life

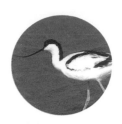

反嘴鴴
Recurvirostra avosetta

　　不過，這樣的尋找方式，不見得每次都能找到特徵相似，讓人滿意的素材，記得有一回，我在河邊撿到一段漂流木片，像似一種水鳥頭部，長長脖子、長而反翹的嘴喙樣子像極了反嘴鴴的頭部，然而，想要為這隻水鳥尋找合適的軀體，卻一直沒有著落。每次到郊外，我都惦記著這個作品，直到有一次，我在台東海邊撿到另一塊漂流木，大小、形態剛好與頭部比例相符，費了一番工夫，才終於將這隻反嘴鴴組合起來，不過，從撿到頭部到完成，已經過了三年！自然物本來就變化多端，可遇不可求，要做出一個特殊的作品，不但要有創意，還要有耐心，當然更要好的機緣！

NOTE　漂流木的組合大都用鐵釘、白膠來做媒介，若需要特別加強黏著，市售的「包心塑鋼土」是方便、快速乾燥的最佳選擇。

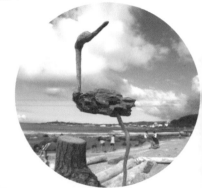

DRIFTWOOD

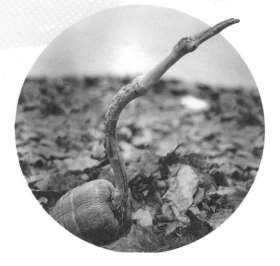

護巢的鷺鷥（素材：漂流木、椰子殼）

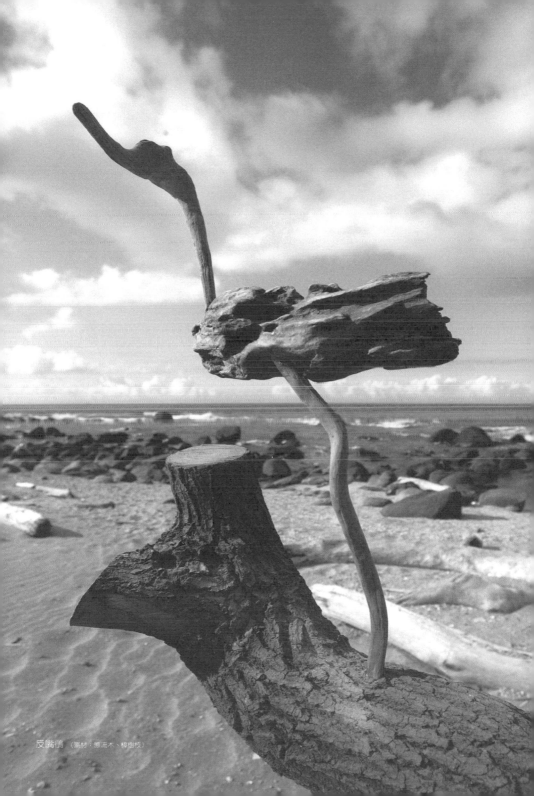

反騰僑 （素材：漂流木、樟樹枝）

POINT 5

Chapter 1.
Collages Of
Nature

拼貼一張
自然的臉

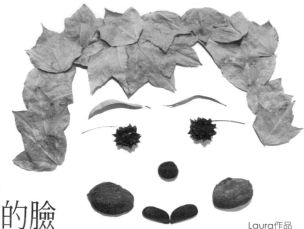

Laura作品

　　這幾年間我把我的拼貼的創作，在各地開課與學生分享，在教大家實作過程中，發現無論是台灣還是世界各地的朋友，大家撿到自然物時，都會引發這些東西與身體特徵聯想，例如圓形球狀的種子，大家都將它視為眼睛，看到細長微彎的樹葉、豆莢，就聯想到嘴巴……。

　　有一次在給大家出作業時我突發奇想，發給大家一個明信片大小的底板，要大家回家做一個拼貼練習，主題是「臉」，不限素材，無論種子、落葉、石頭，只要是自然物拼貼就可以。一週後，同學們一個個拿著自己的作品上台分享，卻讓在台下的我和其他同學笑到肚子痛！因為每一張拼貼出來的臉，都跟作者十分相像而且還能從畫面中解讀出製作者的個性和內心的感受，這有趣的發現，讓我十分吃驚，還一直問學生，我出的題目是「自畫像」還是做一張「臉」？

　　這發現讓我聯想到高中的時候上素描課畫石膏像，有一次老師要全班同學放下畫筆，擦掉作品上的姓名，退到教室後面，他要做「讀心術」，光看圖就可以叫出畫的同學名字，老師指著畫一個一個無誤的點名，讓我們驚訝不已，後來，指著其中一張畫說：「黃一峯這張是你畫的對吧！我看畫中石膏像那個長下巴就知道是你！」全班同學爆出如雷的笑聲，這也才恍然大悟，老師的神力只是看畫裡的特徵來做聯想！老師解釋說，這是一個很特殊的行為，人在畫東西的時候，都會將自己的一些特徵與心境在作品裡投射，因此，除非是畫壇老手，不然石膏畫像多少都會畫出一些自己的影子！這個心理投射真的十分很有趣，而且也提供一些想創作卻找不到主題的朋友一個方向。

　　還不知道要做什麼樣的作品嗎？拼貼一張「自然的臉」吧！

NOTE

愛好自然創作的
靜珠和女兒聿慧，
連吃水果的時候都
不忘收集自然物，
巧手的用櫻桃梗以
及西瓜子拼出一張
張俏皮的臉！

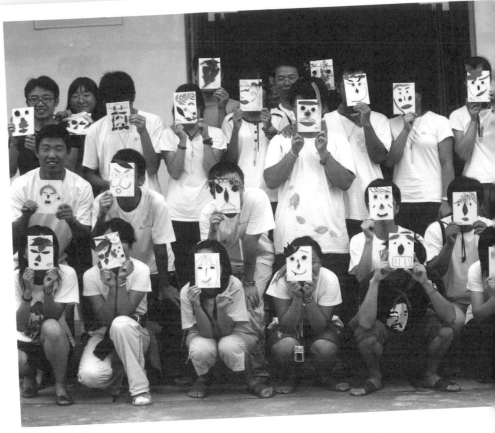

拼出自然的容顏

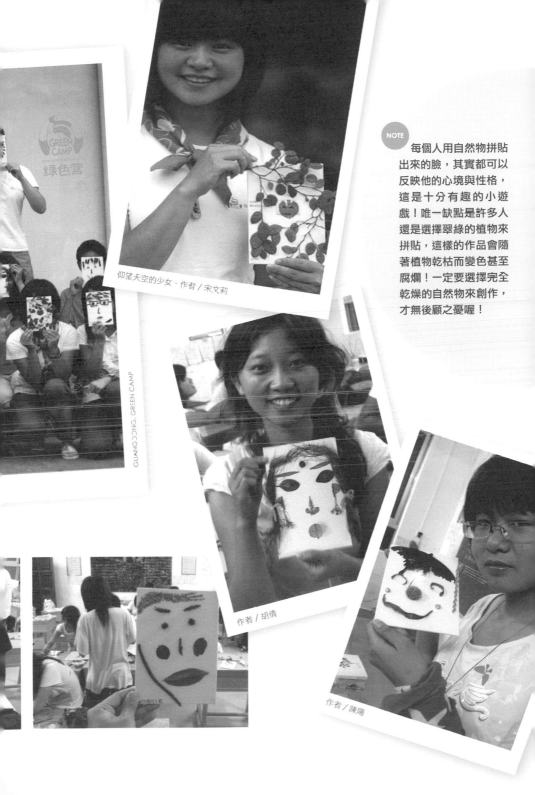

仰望天空的少女·作者／宋文莉

GUANGDONG, GREEN CAMP

NOTE

每個人用自然物拼貼出來的臉，其實都可以反映他的心境與性格，這是十分有趣的小遊戲！唯一缺點是許多人還是選擇翠綠的植物來拼貼，這樣的作品會隨著植物乾枯而變色甚至腐爛！一定要選擇完全乾燥的自然物來創作，才無後顧之憂喔！

作者／胡倩

作者／陳陽

CHAPTER 2 拓印大自然

Rubbings Of Nature

POINT 1

Chapter 2.
Rubbings Of Nature

樹葉拓印自然美

　　在這科技發達的現代社會裡，對於喜愛接近大自然的朋友來說，人手一台的數位相機似乎已成了跑野外做紀錄的最佳伴侶；但是也有人十分厭倦這些冷冰冰的器材，想用另一種方式來記錄與分享自然的美。然而，什麼方法是人人都可以輕易上手，既方便又有美感呢？我想只有葉子拓印吧！

Part 1. 採集葉子學問多

在早期生活中，處處都可以看到利用樹葉來做容器、包裝或搭建草屋的生活智慧，甚至是食物的來源，這樣想一想，小小葉子跟人類的生活可有著大大的連結！葉子，是樹的名片，觀察葉子也能看出樹木的生命密碼。許多的植物分類學是以葉子作為分類根據，葉子的重要性可見一斑。不過，研究者大多是將葉子做成標本來記錄收藏；這裡所說的葉子拓印，其實是「懶人的自然紀錄」，不需要學術背景，也不需多麼專業的技術，它的基本原理和我們蓋印章沒甚麼兩樣。

NOTE 葉拓的原理和蓋印章一樣，利用顏料將凸面紋理印出來。

做葉拓的材料十分簡單，只要準備顏料、紙、布料和葉子就可以完成。雖然製作的材料簡單，但挑選合適拓印的「葉子」卻是一門學問。對初學者來說，葉脈突出的葉子是最佳的選擇，也是拓印是否成功的關鍵，像常見的芭樂、水柿的葉子就是最好的拓印材料。挑選葉子的時候，切忌隨意摘採，不妨仔細的觀察每一種葉子的型態，用手摸摸葉背，感受一下葉脈的深淺，直到感覺合適，再伸手採集並將它做好的運用。

樹葉的樣貌形式多變，拓印出來的效果都不一定，要經過測試過才知道，根據經驗，葉脈紋理越深，拓印越能夠成功。

Part 2. 葉子拓印一二三

　　當葉子收集完畢之後，開始進入拓印的程序。首先，在挑選顏料前，必須先判斷你所要拓印的底材是甚麼？例如拓印在筆記本上，那麼無論水彩、廣告顏料、壓克力顏料都是可以選擇運用的顏料；但如果是印在衣服或布料上頭，就必須使用壓克力（丙烯）顏料。

　　挑選顏料之後，先將葉子在被印物上排列構圖。位置確定之後，開始在葉子背面刷上顏料，並在顏料乾掉之前，盡快將葉子貼到剛剛擺的位置，把另一張紙覆蓋在葉子上頭，適度用手推、壓，將剛剛塗在葉背的顏料壓印到被印物上頭，隨即宣告完成。在完成最後一道手續之後，在旁邊寫下採集紀錄，就成了一份美麗又可以辨識植物的觀察手記。

葉拓掛飾

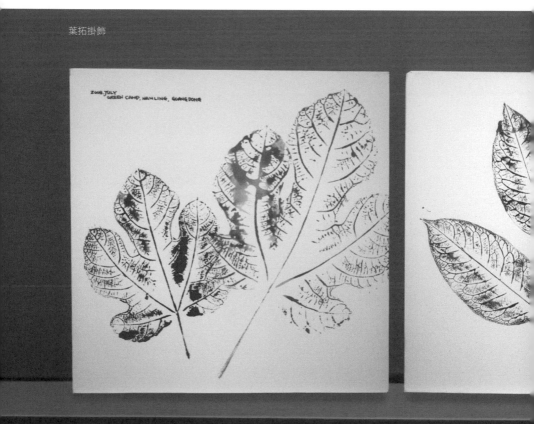

RUBBINGS

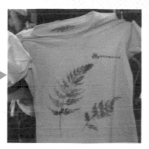

NOTE

葉子拓印非常簡單，先考慮好要拓印的位置，把顏料塗上葉子之後，在葉子上覆上一張紙，並用手均勻的推壓，之後，撕起葉子，作品就完成了！

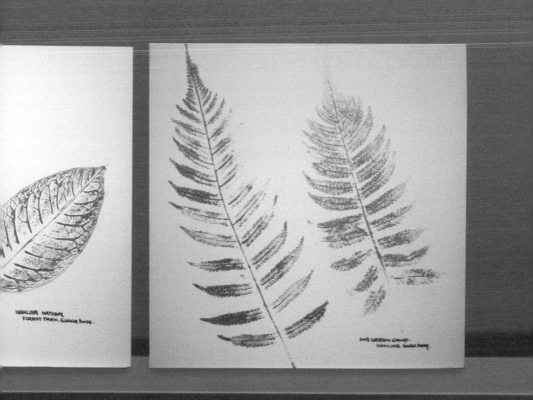

Part 3. 小小葉拓大大功用

在熟悉葉子拓印的原理之後，我們更可以大膽的嘗試拓印各種不具有明顯葉脈的植物體。記得有一回在一個博覽會裡，我正帶著大家作葉拓，此時一群中學生採了一堆姑婆芋、狗尾草、蘆葦等葉子，要我教他們拓印 T 恤。我本來不願意讓他們做，因為經驗告訴我，那些東西並不容易成功，但在學生們的堅持之下，我也不想掃興。姑且答應後，我望著那個拿著大姑婆芋的學生暗自竊笑；其實，使用太大的葉子，除非你非常熟悉拓印的程序，並且要有大刷子配合，不然常有顏料刷了又乾、乾了又刷的情況發生。果然，姑婆芋的葉子拓印起來，好似一個大屁股！

不過勇於嘗試的學生們也不是完全都沒成功的例子，狗尾草就是這次最大的收穫！毛毛的狗尾草，顏料不容易附著，但一旦塗上了，就能印出有如麥穗般的圖案。這個差點就被我給淘汰的東西，竟然也有如此特殊的效果，讓我驚艷不已！所以，這次經驗也讓我對於自然萬物、對創作、對美有了新的省思，人不能太過主觀而忽略了自然美的無限可能！

簡單有趣的葉子拓印，是老少咸宜的自然紀錄。我常在世界各地旅行的時候，將當地最特殊的植物葉子拓印在筆記本、衣服與帽子上，作為旅途的回憶。葉拓，除了可以作為研究調查的資料以外，其實也是非常好利用的自然素材，我曾利用它來布置環境、美化牆面，用作廣告文宣、窗簾、床單。其實，自然物並沒有一定的規律，只要你肯嘗試，不害怕失敗與錯誤，也可以做出非常多有趣、美麗的紀錄作品！

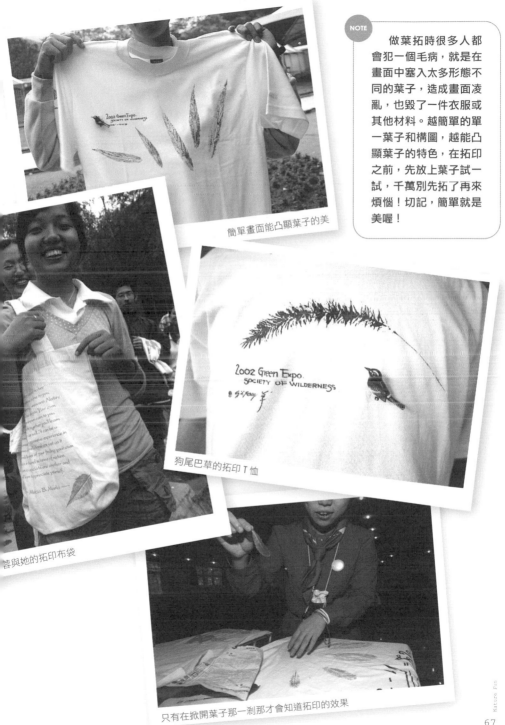

做葉拓時很多人都會犯一個毛病,就是在畫面中塞入太多形態不同的葉子,造成畫面凌亂,也毀了一件衣服或其他材料。越簡單的單一葉子和構圖,越能凸顯葉子的特色,在拓印之前,先放上葉子試一試,千萬別先拓了再來煩惱!切記,簡單就是美喔!

簡單畫面能凸顯葉子的美

狗尾巴草的拓印 T 恤

蓉與她的拓印布袋

只有在掀開葉子那一剎那才會知道拓印的效果

NOTE

很多人看到我做的葉拓作品，第一個疑問就是，你去哪裡找那麼多葉子？其實，找葉子一點都不難，甚至在自家陽台和花園都可以找到適合拓印的樹葉。我們熟知的蔬果葉子，也有很多可以拿來做葉拓的，像我家花園裡種的番石榴、秋葵、茄子、洛神花、桑椹、香椿等等都是不錯的拓印素材喔！用這些素材做拓印，不但有趣，還很有親切感喔！

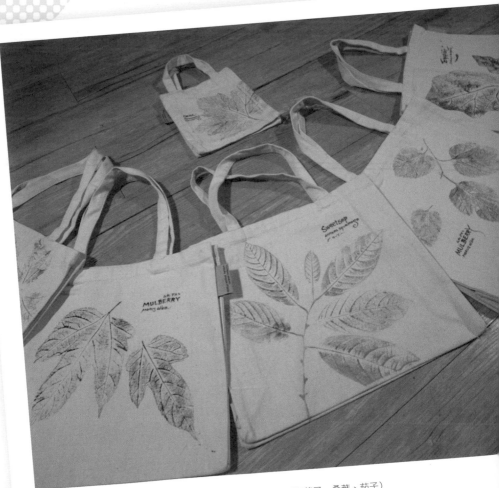

從家裡小花園採集的葉子做成的拓印環保袋（左起：桑葉、釋迦葉子、桑葉、茄子）

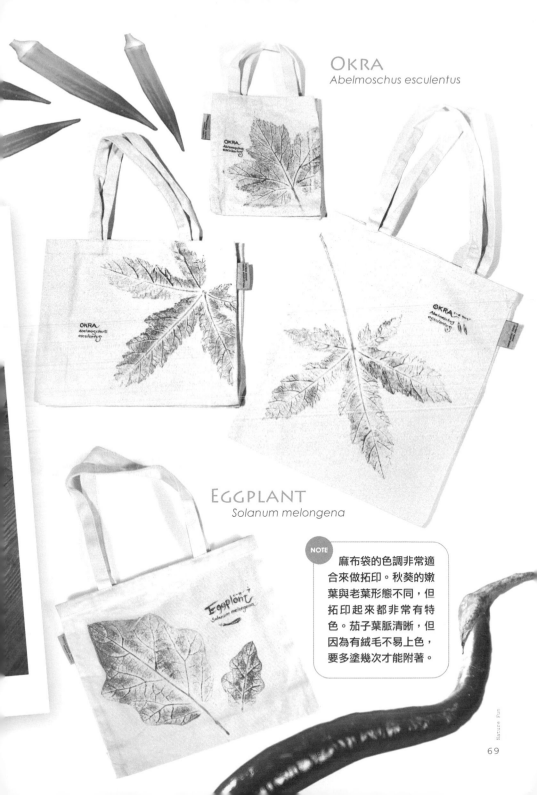

OKRA
Abelmoschus esculentus

EGGPLANT
Solanum melongena

NOTE 麻布袋的色調非常適合來做拓印。秋葵的嫩葉與老葉形態不同,但拓印起來都非常有特色。茄子葉脈清晰,但因為有絨毛不易上色,要多塗幾次才能附著。

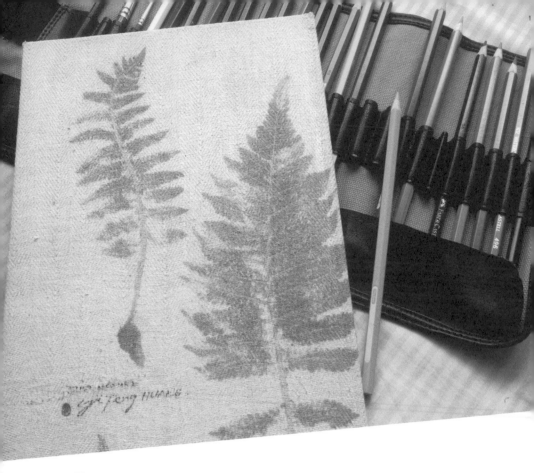

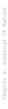
Chapter 2.
Rubbings Of Nature

POINT 2

敲出原汁味 — 植物敲拓印

　　無論上山下海，多采多姿的花草樹木都是到野外自然觀察與記錄的最好媒介。多年來，我一直嘗試運用各種不一樣的方法，為這些美麗的自然景物留下紀錄。除了最方便的攝影外，速寫與葉脈拓印是方法之一，乾燥的枯枝落葉與種子也可供拼貼與收集。在一次野外觀察的路上，走在前頭的朋友褲子上不知何時黏了一片野牡丹花瓣，當他摘掉花瓣，卻在屁股上留下了一個紫色橢圓的印記，原來是剛剛坐在草地上畫寫，「不幸」坐到一朵野牡丹。這讓我興起不用攜帶顏料，就能做出原汁原味植物拓印的念頭。

Part 1. 麻布自然風

回家後，我開始找資料做實驗，也有些書籍講到敲拓印的技巧，非常簡單，工具輕便，只需要一支橡皮槌子或一個圓滑的石頭，但是被轉印的材料卻有些學問。

跟先前葉脈拓印不同，葉脈拓印是用顏料將葉脈轉印到紙上或布上，敲拓印是運用植物本身的汁液當染料，藉由敲打轉印到布或棉紙上。植物敲拓印雖然不需要帶顏料或畫筆，但對於被轉印的材料卻有更高的要求。植物敲拓印無法預期汁液量，因此必須慎選被轉印的布或紙，吸水量太高（例如：超軟的純棉布）或者無法吸水的材料（例如：銅版紙）都不適合。慘痛失敗實驗後，發現質地柔軟且色彩較淡的麻布是敲拓印的最佳選擇。

NOTE 天然植物如野牡丹剛敲染後顏色都非常鮮豔，但是沒有經過化學處理步驟，褪色問題都避免不了，這是會碰到的難題。

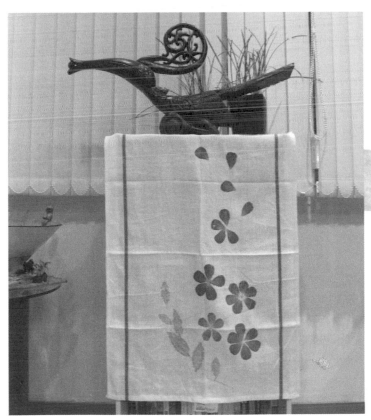

野牡丹敲拓印

Part 2. 拓印植物的挑選

　　在丟掉一堆布和紙之後，發現軟質麻布的吸水性適中，帶點淡黃褐色的色調又很符合自然的風味。下一門功課就是如何選擇合適的拓印物！植物敲拓印大的特色就是可以轉印花朵，但很多野花雖然色彩鮮艷，卻是水分多色素少。

　　我曾試著拓印杜鵑花在T恤，選了兩朵美麗鮮艷的花，但拿開襯紙的那一刻真是令人傻眼，因為拓印的圖像就像被噴到兩灘粉紅墨水一樣。所以要在布上拓印最好先準備一些碎布測試，否則很可能付出相當的代價！雖然如此，植物的選擇卻很多樣化，葉子、花朵、莖都可以拓印，但色素的多寡和水分多少決定拓印成品的美觀，若要當成自然紀錄，也要考慮清晰度！

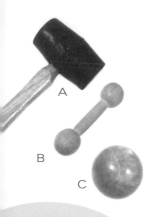

將葉子放置到要拓印的位置。

把葉子不平的的部分推平。

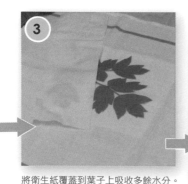

將衛生紙覆蓋到葉子上吸收多餘水分。

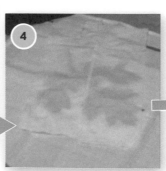

衛生紙攤平後在上頭再覆蓋一張紙。

用棍棒或石頭球在上面推壓，葉子一定要攤平。

Part 3. 推、敲、打·留下原味

要做敲拓印，首先挑選新鮮葉子（新鮮有水分），將葉子平放於被拓印的布上頭並先構圖，然後在上面覆蓋一張衛生紙吸收多餘水分，最後在衛生紙上頭再覆蓋一張影印紙便可開始敲打。一般市售的橡皮槌子又大又重，敲打起來驚天動地，並不適合，常常準頭不夠，敲的不夠均勻而造成拓印失敗；可以改用圓石頭推壓，將植物的每一個面都仔細的擠壓出汁液，讓它滲透到底下的布，等到全部推敲過一遍，即可將紙拿開，這時候一個純天然的自然拓印作品就完成啦！

我試過多種植物花卉，目前顏色最漂亮的，首推意外出現的野牡丹，它所拓出的藍紫色，色調柔和看起來很舒服。另外路邊常見的昭和草、黃鵪菜或是菠菜、小白菜都是很容易成功的素材，其他像水芋的葉子和虎耳草葉型也頗具特色，這些都是我試過可以好好玩一下的。拓印完成後的成品，因為都是天然色素染製，遇到陽光直曬會褪色，因此要長期收藏的話，必須先用熨斗燙過定色，或用鹽水浸泡洗滌陰乾，才能夠完整保留美麗自然又兼具個人風格的原汁原味！

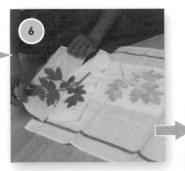

全部推完之後，把葉子掀起，完成作品。

蕨葉拓印廚房擦手巾 2008/5

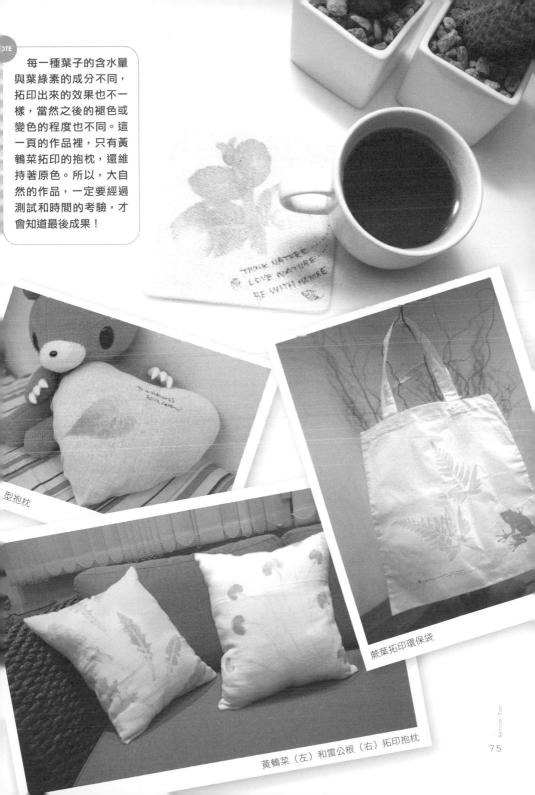

每一種葉子的含水量與葉綠素的成分不同，拓印出來的效果也不一樣，當然之後的褪色或變色的程度也不同。這一頁的作品裡，只有黃鵪菜拓印的抱枕，還維持著原色。所以，大自然的作品，一定要經過測試和時間的考驗，才會知道最後成果！

型抱枕

蕨葉拓印環保袋

黃鵪菜（左）和雷公根（右）拓印抱枕

Chapter 2.
Rubbings Of Nature

動物腳印拓印——
留下大自然的足跡

山羌腳印・1:1原寸大小

　　許多國家公園的導覽影片結尾都會有一句「除了影像什麼都不帶走，除了足跡什麼都不留下⋯⋯」的經典台詞，但這句話到了我的口中卻成了：「除了帶走影像，看到足跡請你告訴我⋯⋯我來把它帶走！」帶走腳印這件事，看似有些瘋狂，但對我來說，這個天然的紀念品是與動物們最親密的接觸！

天涯何處尋腳印

　　要採集腳印的第一步，就是先找到生物出沒的地方，也就是要經過一番自然觀察之後，再直搗黃龍！不過，要讓動物或鳥類在野地裡留下腳印，並不是那麼容易的事，森林裡的植被與落葉阻隔了牠們在泥土上留下腳印的機會；根據我的經驗，要採集完整腳印，必須到生物們常出沒的河岸、沙灘或紅樹林潮間帶泥灘等機率比較高；有時在森林邊緣的開墾地、雨後的泥濘地帶也常能找到許多的足跡，不過這都必須靠一些自然觀察經驗與運氣！

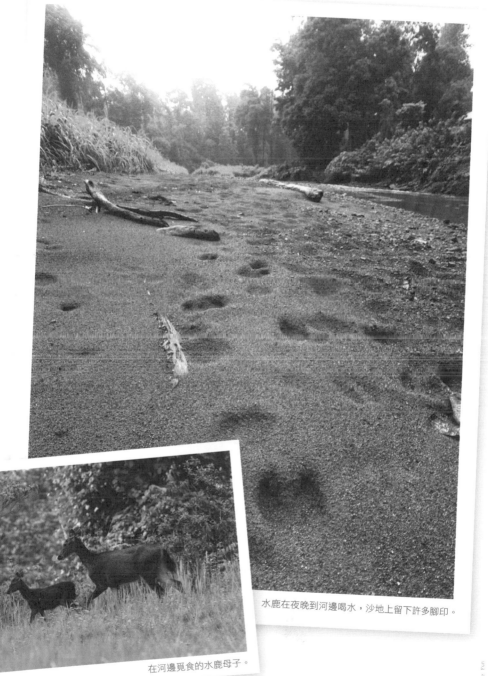

水鹿在夜晚到河邊喝水，沙地上留下許多腳印。

在河邊覓食的水鹿母子。

採集步驟 123

　　尋找到生物們遺留下來的腳印之後，就到了第二個步驟，就是如何複製與採集！講到採集腳印，很多朋友都將它想像成有如 FBI 辦案時，鑑識小組帶著一堆器材的採證過程，其複雜程度，讓人想到就打退堂鼓！其實在野外採集腳印的材料，並不如想像中的複雜，只需帶著一個調製容器（我會切開礦泉水瓶留下下半部作為容器）、一包石膏、一瓶水和一支攪拌棒，就可以到野外輕輕鬆鬆的帶走動物的足跡啦！

　　在石膏的選擇上，傳統五金或工藝材料行所賣的白石膏因為乾燥時間過長，且在硬化後，石膏硬度不夠，容易碎裂，經過我多次的測試，在野外時間有限的狀況下，我建議使用一種牙醫在製作齒模的「齒科用石膏」（需要到牙醫材料行購買），它具有需要水分少、乾燥時間短且硬度高的優點，可讓我們在野外不須花費很多時間，便能採集完整腳印，且在攜帶過程中不容易碎裂！在充分準備好材料之後，採集腳印就簡單多了！當發現動物或鳥類腳印時，便將適量石膏倒入調配容器中，並以大約 1（水）比 4（石膏）的比例，倒入清水，並迅速攪拌均勻，攪拌完成之後，將濃稠的石膏液緩慢且平均的倒入地上的腳印之中，靜候 10-15 分鐘（此為超硬石膏乾燥時間，一般白石膏大約 15-25 分鐘），便可以輕輕的將腳印挖起，此時就已經完成腳印的採集！

牙醫用石膏

NOTE　1. 將適量石膏倒入調配容器中；2. 以約 1（水）:4（石膏）比例調製；
3. 迅速攪拌均勻； 4. 移除腳印上的雜物；5. 將石膏倒入地上的腳印中；
6. 等待石膏硬化將腳印挖起； 7. 完成水鹿腳印的採集。

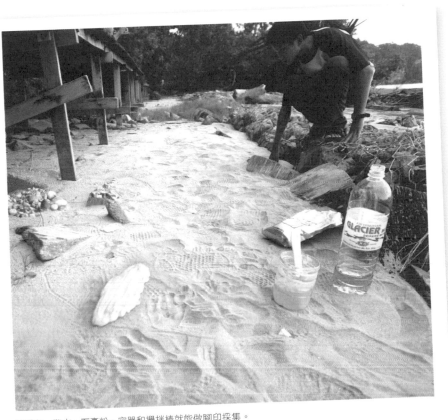

只要有一瓶水、石膏粉、容器和攪拌棒就能做腳印採集。

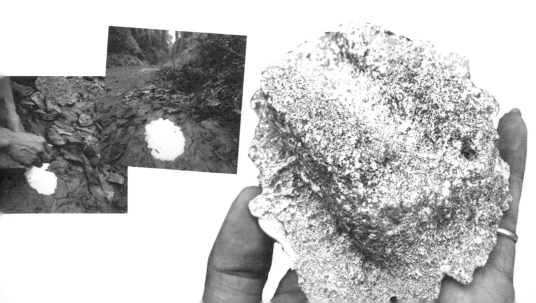

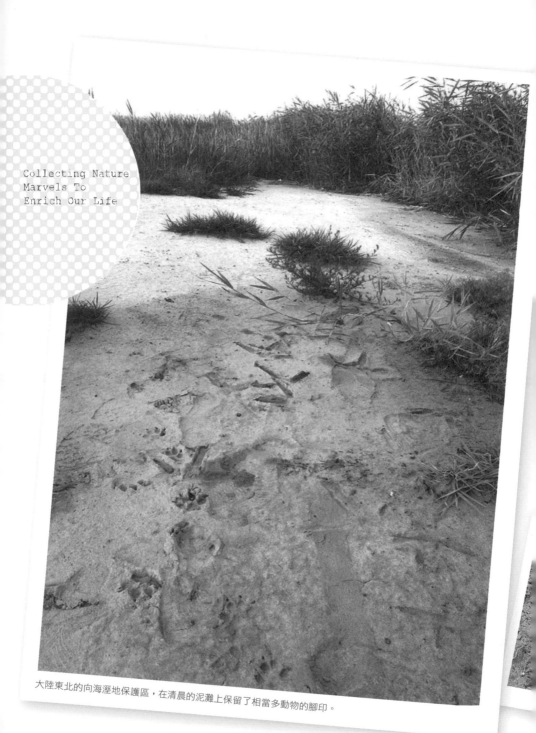

大陸東北的向海溼地保護區，在清晨的泥灘上保留了相當多動物的腳印。

趁新鮮的賭注

　　每次在等待石膏乾燥，將它從土裡挖起時，都有一種考古學家「挖寶」的感覺。有時採得清晰腳印，宛如真的撫摸到動物的腳，那種雀躍與驚喜是無法形容的！但這種拓印方式，失敗率也頗高，每個腳印，都只有一次拓印機會，且會受到天候影響，因此我常笑說，這是一種賭注！

　　記得有次暑假，我到中國大陸東北的向海溼地保護區裡帶學生採集腳印，因為緯度關係，清晨三點，天已晝亮；保護區裡的泥灘上有著丹頂鶴、獾、草原鼠、鹿等許許多多腳印，但石膏卻在宿舍房間裡，怕吵醒室友，一直等到八點多，拿了石膏，回到現場，才發現眾多腳印瞬間消失。原來，太陽升起之後，氣溫也提高，溼地又空曠風大，當泥灘一被曬乾，大風一吹，腳印就灰飛煙滅啦！當時不明就裡的我帶著學生找得暈頭轉向，一直以為是自己沒睡醒！由此經驗來看，採集腳印的另一大要點，就是「趁新鮮」。愈新的腳印，採集起來愈真實，也愈能觀察動物們的足部特徵！

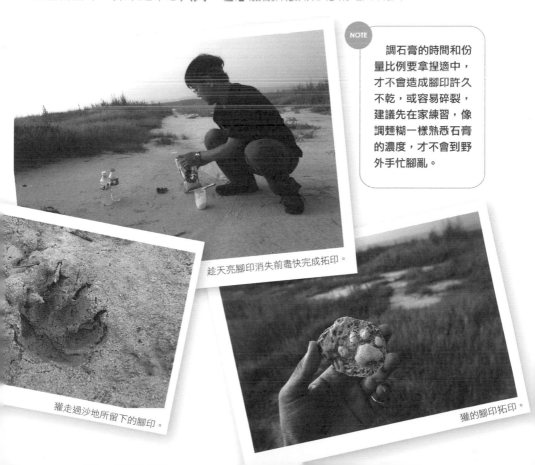

NOTE
　　調石膏的時間和份量比例要拿捏適中，才不會造成腳印許久不乾，或容易碎裂，建議先在家練習，像調麵糊一樣熟悉石膏的濃度，才不會到野外手忙腳亂。

趁天亮腳印消失前盡快完成拓印。

獾走過沙地所留下的腳印。

獾的腳印拓印。

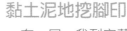

CRAB-EATING MONGOOSE
Herpestes urva
食蟹獴

黏土泥地挖腳印

　　有一回，我到宜蘭山區，發現在路旁的爛泥堆有成片腳印，經過一番比對，發現是俗稱棕簑貓的食蟹獴腳印，由於當地土質非常黏，因此腳印十分清晰，我除了用石膏拓印以外，還將印有腳印的泥土像切蛋糕一樣，成塊的挖起，小心的帶回家之後，用平底鍋隔火燒烤，猶如燒陶的方式將腳印烤乾，雖然無法完全讓泥土黏著不壞，但也比較容易保存。

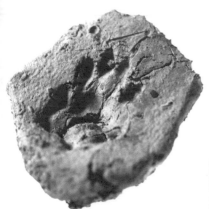

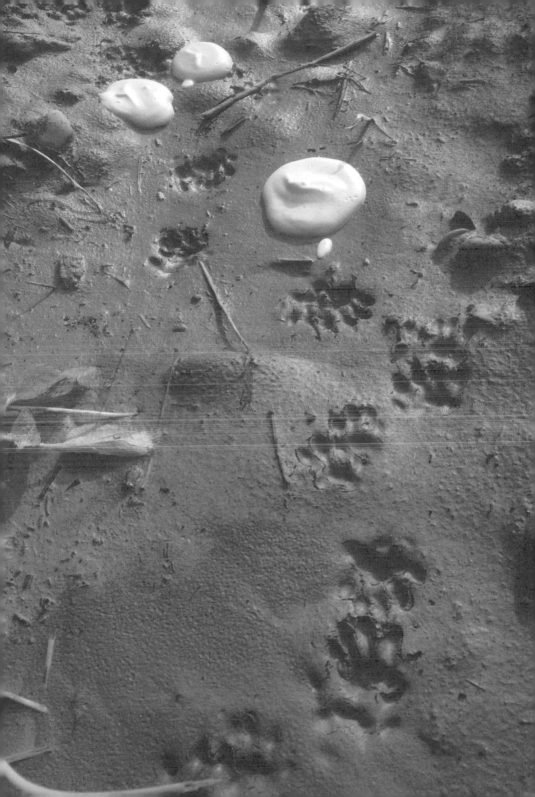

不速之客來攪局

　　在大陸東北向海溼地那次教學，也遇到動物「搞破壞」的情況，有次我將石膏灌到一個獾腳印上頭之後，便趁機會再到處搜尋其他腳印，不料一回頭，發現剛硬化的石膏被擊破散落一地，正生氣地想抓出搗蛋鬼，這時一隻丹頂鶴從草叢裡鑽出來，看了我一眼，嘴尖還帶著一些石膏碎屑。讓我當笑了出來，沒想到拓腳印還必須小心把石膏當成食物的不速之客！雖然清晰的腳印飛了，不過這隻鶴也在旁邊留下自己的大足跡，我也因此順利的收集到世界知名的丹頂鶴腳印！

　　其實，用石膏採集腳印，是許多動物研究人員的枯燥工作之一，但對我而言，是能夠跟動物「親密接觸」，卻又不驚擾牠們的最佳記錄方法；你曾經觸摸過鹿的腳蹄嗎？或想與猴子比比手掌大小？有機會試一試石膏拓印這個方法吧！

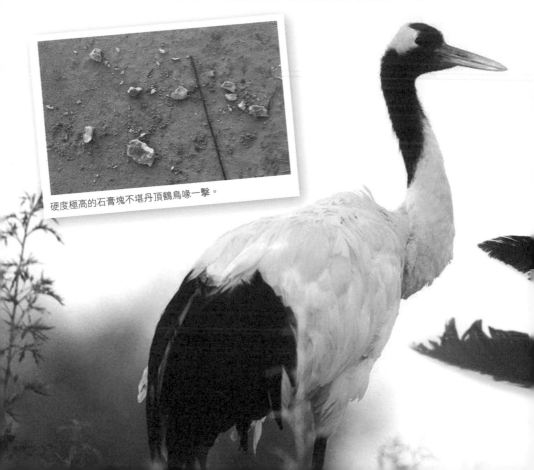

硬度極高的石膏塊不堪丹頂鶴鳥喙一擊。

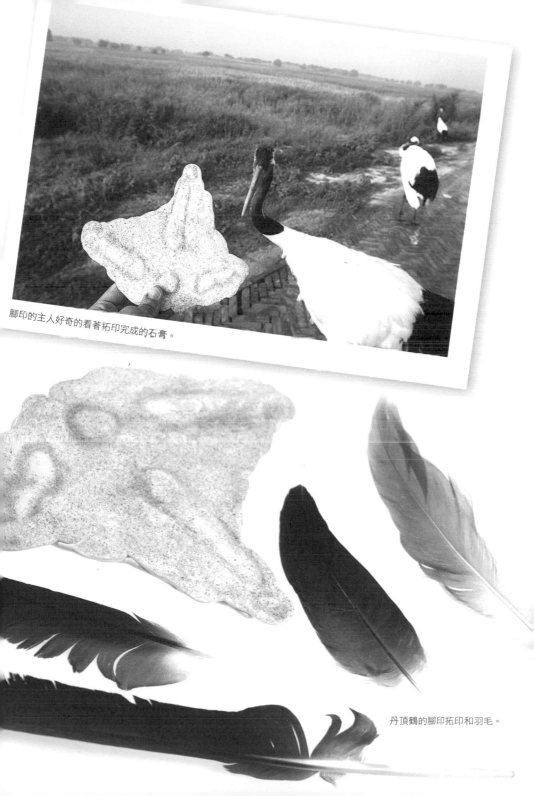

腳印的主人好奇的看著拓印完成的石膏。

丹頂鶴的腳印拓印和羽毛。

Chapter 2.
Rubbings Of Nature

手做葉脈化石
紀念物

沙錢海膽化石。

　　有一次在台灣博物館參觀了化石特展，一顆顆堅硬的石頭裡藏著各式各樣的生物，恐龍、鳥類、螃蟹、魚類、貝殼……，這些自然物經過時間的催化下，都石化了，而且種類非常豐富，令我印象深刻。那段時間曾經一度很著迷化石的石化世界，對自然物一向保持滿滿好奇心的我，冷硬石頭裡住著的久遠生命，讓我想一窺究竟。但是仔細想想，化石真正吸引我的，似乎不是所謂的特殊生物與歷史變化，而是化石那可以觸碰的「手感」，藉由觸覺的傳達，讓這些沉寂已久生命的紋理、質感與我做了另類的時空接觸。不過，能觸摸這些歷經千百萬年粹變的化石，機會真是少之又少。有次我在野外用石膏採集動物的腳印時，突然有片葉子掉落，在石膏上留下印痕，讓我有了靈感，開始嘗試自己拓印可以觸摸的葉脈化石。

手做葉脈化石。

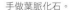

RAFFLESIA *Rafflesia Keithii*

NOTE 這是在婆羅洲製作，世界最大的花——
大王花寄主植物的葉子拓印。

留住最美麗的自然線條

在野外做動物腳印拓印時，我常會將用不完的石膏拿來做其他自然物的拓印，當然，葉子一直是最好的拓印素材。不過，這跟前面說過的顏料葉拓，要挑選的葉子不同，運用顏料做轉印在紙或布料上的葉拓，需要的葉子必須「葉脈清晰」、「突出」，這樣才有良好的拓印效果；但運用石膏所製作的葉脈「化石」，卻具有較大的包容性，無論是葉脈較纖細或者是葉面上有細毛甚至長滿蟲癭都可以拿來轉拓，常有意想不到的效果。

剛開始在做葉脈化石的時候，我特地準備了長條薄鋁片做隔板，還隨身帶著沙拉油，在拓印前塗抹鋁片當做隔離劑，以防鋁片與石膏沾黏，要拓印時，將鋁片圍成一圈，放入葉子（葉脈朝上）再倒入石膏；經過多次的試驗，發現這樣方式所製造出來的「化石」邊緣硬邦邦的一圈不太自然，有點像是機器製作的「煎餅」，而且得趁石膏還未完全乾燥時設法將它翻過面來，再將葉子拔除。這個過程常常讓我心驚膽跳，因為水與石膏調和的份量常常無法拿捏的很恰當，乾燥的時間當然也無法準確判斷，更不用說得趁半乾之際拔下葉子。如果還要說每次去野外，都得帶上一籮筐工具，這些實在太麻煩啦！

NOTE 用鋁片當隔離板，完成的石膏外形不自然，且需要攜帶相當多的工具，在野外做拓印十分不方便，葉片放下或撕起也常常會碰觸到石膏，導致失敗。

輕輕鬆鬆做化石

　　於是我開始思考如何將它簡單化；有次在婆羅洲採集完獼猴的腳印之後，將剩下的石膏倒出來，有如奶昔的濃稠石膏因為張力的關係形成了美美的圓弧隆起表面，我覺得石膏不用有些浪費，因此隨手揀了片蕨類的葉子往上頭貼上（葉脈朝下），經過約五分鐘，趁石膏還未完全硬化之際將葉子挑起來。結果拓印的效果出乎意料的好，蕨葉的型態完整清晰以外，連葉背的孢子囊都可以完整的拓印下來，石膏外形圓潤且十分自然！無心插柳的結果卻令人驚豔！慢慢的實驗之後發現，做葉脈化石所需要的工具跟採集動物腳印要帶的材料幾乎完全雷同，齒科用超硬石膏（或一般石膏，但乾燥時間較長）、攪拌棒一支、切一半的寶特瓶一個（調製石膏用）唯一不同的是必須帶一個塑膠袋。當你在野外找到一片你心儀的葉子之後，將塑膠袋鋪在任何一個平面上當做隔離（這樣無論是一般桌面或野外的泥土地上，都能讓你的葉脈化石背面平整光滑，且不留污染痕跡），將適量的石膏加水攪拌至如奶昔般的濃稠狀之後，倒至塑膠袋上讓它自然流下呈現圓弧狀，等待幾分鐘，觀察石膏表面水分慢慢乾燥之際，放上葉子，無論葉子的型態如何，葉緣有無波浪起伏，都將它慢慢押下與石膏結合，待貼平後，靜置五到八分鐘（實際乾燥情況仍需視現場判斷），待石膏即將完全乾燥之際從葉柄處慢慢向上拉起葉子，葉脈化石便大功告成啦！

 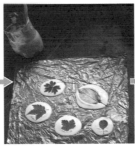 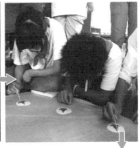

NOTE

1. 準備塑膠袋、水、石膏、攪拌棒和調配容器，即可製作石膏拓印。
2. 將石膏加水攪拌至如奶昔般的濃稠之後，倒至塑膠袋上讓它自然流下呈現圓弧狀。
3. 放上葉子，並使其與石膏貼平。
4. 待石膏即將乾燥前，將樹葉用樹枝或牙籤挑起。
5. 等待石膏完全乾燥，即完成拓印。

可以摸的自然紀錄

　　不過，在最後要拉起葉子的時間掌握還需要多拿捏一下，很多朋友在製作的時候太晚將葉子拉起，待石膏完全乾燥，葉子就再也拔不起來了！拉起葉子之後的葉脈化石，在靜置一段時間之後，便堅硬如石，可觸摸和把玩，既能當做藝術品欣賞，也可以做為辨識植物時兼顧視覺與觸覺感官效果的教材。而且在標示植物名稱、製作時間與地點之後，還可以當做一個區域永久的生態紀錄！此外，在石膏外表上用壓克力顏料塗上一些色彩，還能變成一個美麗的藝術品喔！

　　只要到野外有時間，我都會選擇一個當地特殊植物葉片來做葉脈化石當成紀念品，喜歡自然的你，也快動手做做看吧！

小葉子拓印的葉脈化石相當精緻。

NOTE 石膏拓印和平面的葉拓不太一樣，能把細微的葉脈甚至葉子上的絨毛拓印下來。

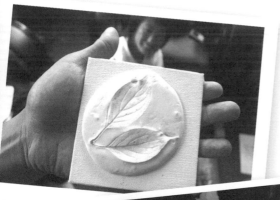

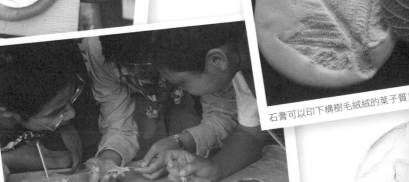

石膏可以印下構樹毛絨絨的葉子質

拓印之前先觀察一下葉脈紋路。

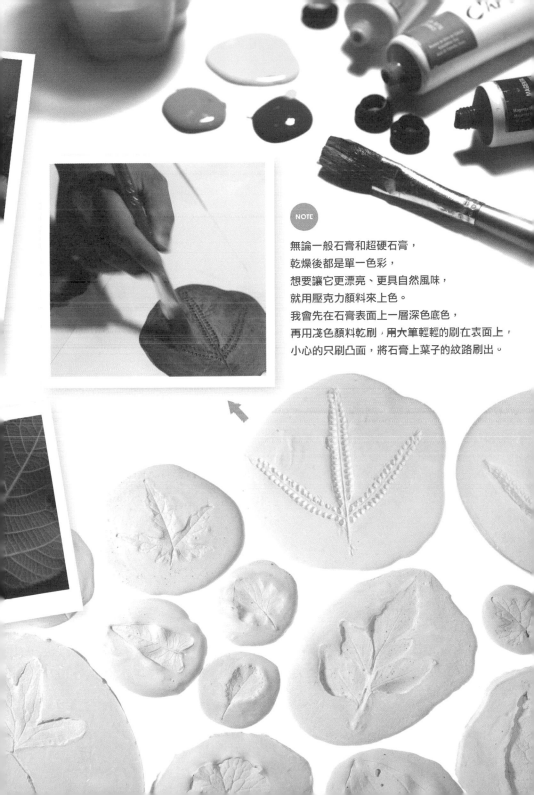

NOTE

無論一般石膏和超硬石膏，
乾燥後都是單一色彩，
想要讓它更漂亮、更具自然風味，
就用壓克力顏料來上色。
我會先在石膏表面上一層深色底色，
再用淺色顏料乾刷，用大筆輕輕的刷在表面上，
小心的只刷凸面，將石膏上葉子的紋路刷出。

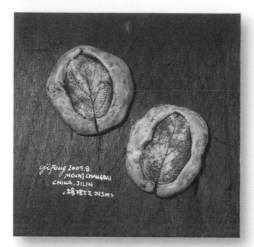

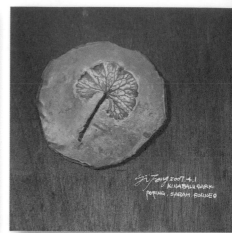

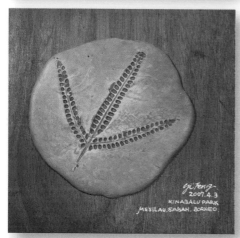

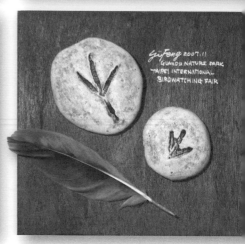

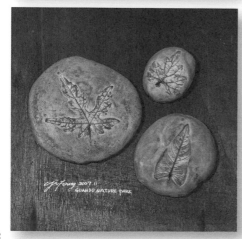

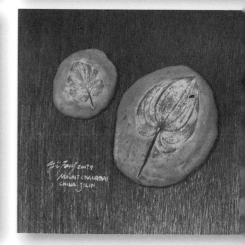

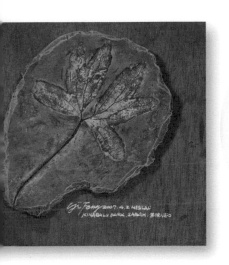

NOTE

用齒科用的超硬石膏來做葉脈化石，完全乾燥之後硬度極高，是一個可以永久保存的素材。而且這種石膏拓印後的細膩度極高，細小的葉脈都能拓得非常清晰分明，雖然它的價格遠貴於一般石膏，但效果也好很多。

Collecting Nature
Marvels To
Enrich Our Life

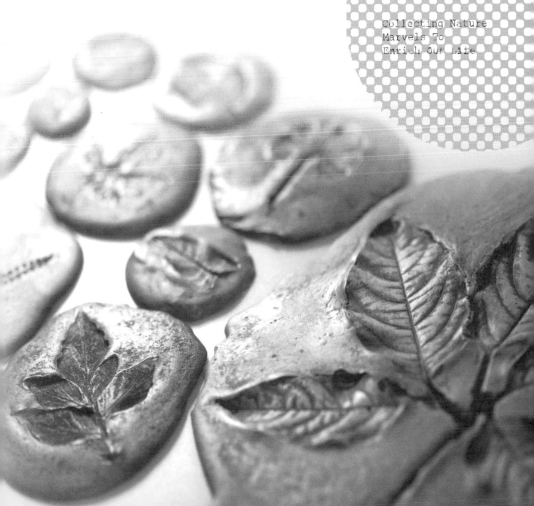

CHAPTER 3

手繪大自然

Paintings Of Nature

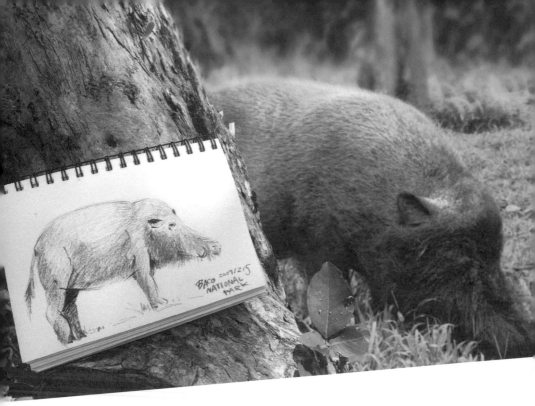

Chapter 3.
Paintings Of Nature

POINT 1

筆尖的記憶——速寫大自然

　　多年前，好友李可與我們一群愛好攝影的夥伴到婆羅洲熱帶雨林旅行，沒有相機的她，每天看著一群人拿著沉重的器材在溼熱的叢林裡汗流浹背的匆忙拍照，她總是搖頭看著大家，然後獨自在樹蔭下輕鬆的拿著筆記本做著筆記，「旅行嘛，我才不要自討苦吃！」她總對著疲累的我這樣說。當每天遇到的雨林特殊生物愈來愈多，物種樣貌特殊到「筆墨難以形容」時，她便開始在筆記旁加入了速寫。

　　知道她在畫圖記錄，喜歡看畫的我，便在每天晚上的休息時間向她借筆記本「欣賞」，剛開始她有些婉拒，覺得畫的不好而有些不好意思，我向她說：「不需要不好意思，就像大家都會寫筆記，表達方式不同而已，沒有美醜之分！」就這樣，我每天從她筆記裡看到我們匆匆忙忙拍照而忽略掉的其他美麗生物與細節，也讓我重新思考回歸最原始的記錄自然方式。

用手機紀錄所見，已經成了很多人的生活習慣。

NOTE 雖然身為生態攝影師，但我也常用手機做紀錄。有時感覺攝影總好像少了一點點「連結」，速寫可以讓你加深記憶。

傳統的手繪紀錄

數位時代的來臨，所有事情都跟著「速食」起來，大家人手一台手機，看到東西就拍起來，甚至連學生上課也如此：「拍起來比較快嘛！」追求速度的方法之下，很多人都忽略了自己的本能，忘掉了從「觀察」到「書寫（或繪畫）」轉化成「記憶」的過程。在相機不發達的十八、十九世紀，許多自然學家都用繪畫的方式記錄下他們所研究的生物，那時的手繪方式也許曠日費時而不夠科學，但在這些博物畫中，卻可以看出繪者對於生物觀察的仔細與用心，繪畫紀錄雖然沒有全然的好處，但對於需要小心求證的科學研究來說，無疑是一種更細微的自然觀察紀錄。因此手繪的生態圖稿一直延用到今日，研究人員在發表新物種時，仍是以精細的針筆畫稿描繪特徵，提報國際做為新種辨識資料。

1994 年
四川貓熊研究員
手繪紀錄手稿。

選擇不一樣的記憶方式

　　每個人的記憶模式不同，從學生時代習慣就可見端倪，有抄筆記的「文字」記憶法，有靠口語「背誦」的記憶法，而我當然是「圖像」記憶法！別的同學課本裡抄滿筆記，我的卻是半點空白不放過，全部塞滿塗鴉！學美術的我，剛開始對生態知識也一知半解，因為喜歡蛙類而一頭栽入自然繪圖的世界，開始畫蛙。從最初單純的畫，到觀察研究蛙的習性，不知不覺已畫過台灣三十多種蛙類，也由於細細的琢磨與觀察，對蛙類的型態特徵瞭如指掌，因為這些資料已經在我眼睛的「掃描」之下，藉由一筆一畫輸入我的腦海之中。所以我常常鼓勵我的朋友，東西記不下來，不妨試著畫下牠的特徵，這樣也許能幫助你記憶喔。

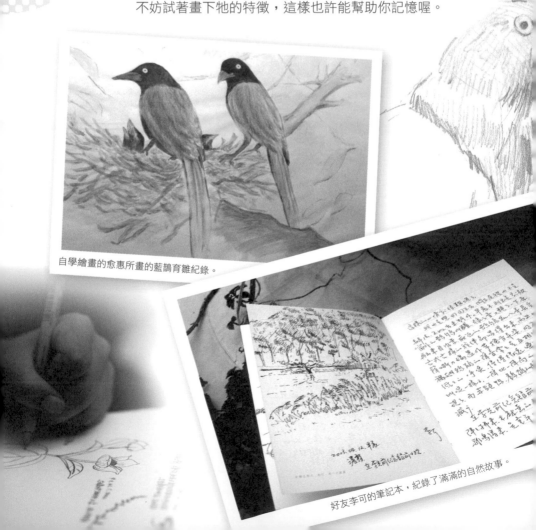

自學繪畫的愈惠所畫的藍鵲育雛紀錄。

好友李可的筆記本，紀錄了滿滿的自然故事。

NOTE 手繪記錄雖然不比拍照方便，但透過仔細觀察，更能拉近你與生物的距離。我的筆記本中，除了圖像的記錄，也在一旁寫下我所觀察到的特徵與發現經過，只有拍照是辦不到的。

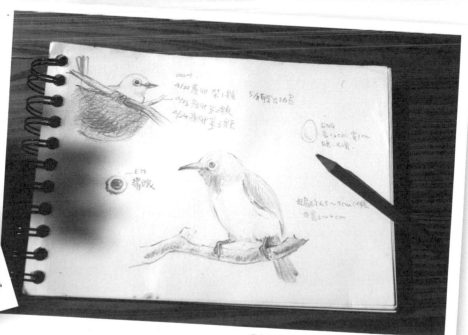

我在筆記本裡記錄下來家中陽台產卵的綠繡眼。

變成孩子自在揮灑

　　手繪圖有著和照片不同的「溫度」，蘊含一種和攝影截然不同的感情。每當我向人提倡畫速寫作紀錄的時候，最常聽到朋友告訴我「畫的很醜，不好意思畫啦，我沒有畫畫天分啦！」諸如此類的話，其實很多人都輕忽了自己與生俱來的能力。記得我到蘭嶼旅行時，常常在海邊畫速寫，身旁總圍著一群達悟族小朋友看我畫，有次畫著畫著，孩子們也手癢跟我要了紙筆畫了起來，不一會兒國小四年級的努比尚和 Pobos 拿了他們的畫給我看，畫裡對於傳統拼版舟和涼台建築細膩的描寫，讓我看了眼睛為之一亮！我將他們的畫拿給他父母看，他們驚訝的說：「我從來不知道他這麼會畫圖，是不是你教的？」我尷尬一笑，其實我什麼都沒教！我常用這個故事勉勵想用畫來記錄自然的朋友，放下年齡與身段的包袱吧，讓自己回到小的時候，上美勞課時隨手塗鴉，什麼都不怕的年紀。仔細觀察被畫對象的特徵，勇敢的下筆，不用理會他人的眼光，因為你不是畫家，畫裡的一切是你自己的記錄與記憶，旁人沒有資格評斷你畫的美醜。所謂熟能生巧，只要摒除這些心理負擔，多畫、多練習，你也可以在大自然裡自在的揮灑與記錄，這也許比你背著沉重的相機，得到更多不一樣的樂趣，生活也更多采多姿！

在蘭嶼速寫的時候，有許多小朋友圍觀。

很多朋友都跟我說，他們有心理的障礙，無法提筆畫東西，這可能跟求學時的經驗有關。我想如果想畫，就試著去面對你的恐懼，提起筆來塗鴉，像這兩個蘭嶼孩子一樣，把你的生活經驗畫下來！除此之外，千萬別在乎其他人的眼光，無論美醜，都是你生命的軌跡！

ORCHID ISLAND

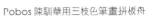

Pobos 陳馴華用三枝色筆畫拼板舟

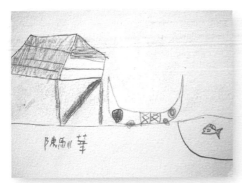

村子裡的涼台、拼板舟（Pobos 陳馴華繪）

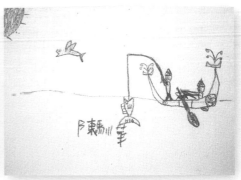

飛魚季出海捕飛魚（Pobos 陳馴華繪）

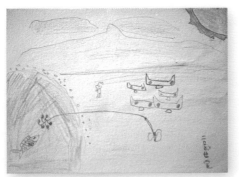

在朗島灣釣魚（努比尚／郭世宣繪）

我們的拼板舟（努比尚／郭世宣繪）

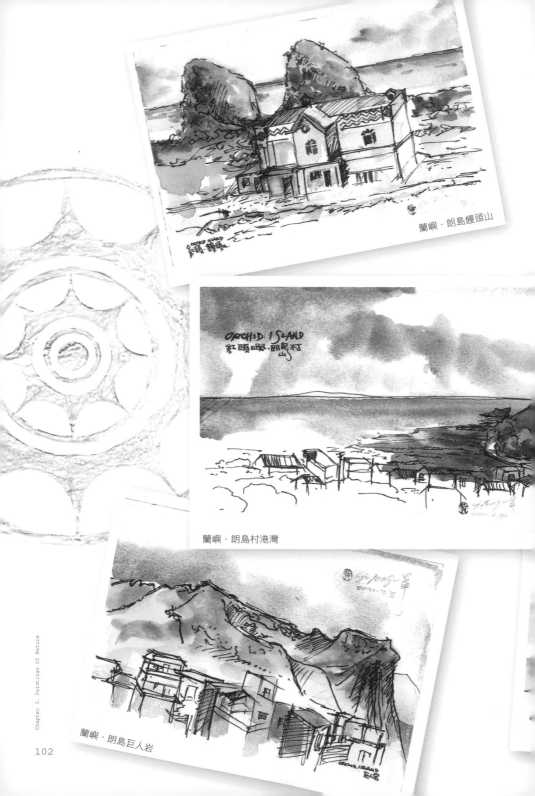

蘭嶼・朗島饅頭山

蘭嶼・朗島村港灣

蘭嶼・朗島巨人岩

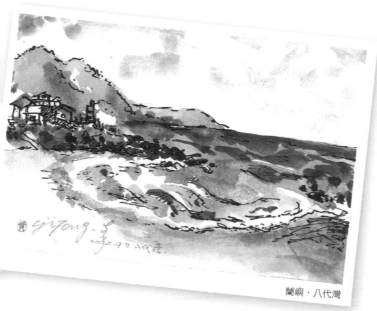

蘭嶼・八代灣

NOTE

你認為這些 5-10 分鐘畫的畫，好不好看呢？我認為無須評論！速寫就像自己的心靈筆記，也像日記一樣，所以無關美醜。丟開迷思吧，輕鬆記錄你的所見。

蘭嶼・朗島村風景

蘭嶼・朗島灣

北澳 Kakadu 國家公園史前原住民岩畫

POINT 2

手繪自然 1.2.3.

　　遠古時代很多原始人類的生活遺跡裡，都可以發現在所居住的山洞岩壁上畫有動物或人的彩繪，每每看到這些資料，我都相信，每個人的身上一定都有老祖先留下來的繪畫因子，只是有些人不常使用它而被記憶封存了！我常鼓勵身邊喜愛自然的朋友用畫筆來記錄大自然，大家也被我鼓勵的心癢癢的，但是真的提起筆來卻又不知從何畫起，也讓很多人因此而放棄了！

　　許多人下不了筆的最大原因，都是在於美醜。其實仔細想想，畫就像寫字一樣，每個人的風格不同，如何評斷美醜？況且假若我們沒有文字的情況下，想記錄一些事情，還非畫不可呢！所以無論仔細畫也成，胡亂畫也成，總之，只要克服自己的心理因素，跨出第一步，就勇敢的畫下去，你會發現其實畫畫一點都不難，暢所欲「畫」，是一件很快樂的事！

提筆畫重點

　　記得念書的時候一到月考前，只要聽到老師說「畫重點」三個字，我馬上拿出整學期最「認真」的態度，在課本仔細畫下攸關被「當」的線條。當然，要用手繪圖來記錄自然，也得仔細的「畫重點」！不過，要畫下的「重點」是沒有老師可以提醒的，而是得用雙眼自行體會！正所謂工欲善其事，必先利其器，就如同古人習武一樣，先要學會蹲馬步，要描繪自然的第一步就是「自然觀察」！利用自然觀察的方法來找尋被繪對象的「重點」再藉由畫筆，將所觀察到的事物畫到紙上，這是一個急不得的過程！但到底何為重點？說穿了，就是自然物的特徵；例如，渾身翠綠的莫氏樹蛙有著紅色的虹膜，大腿內側為鮮紅色且帶有黑色斑點，這些就是莫氏樹蛙身上跟其他樹蛙不同且獨一無二的線索，學著觀察每個物種身上所透露出的資訊，就能幫助你畫好牠！

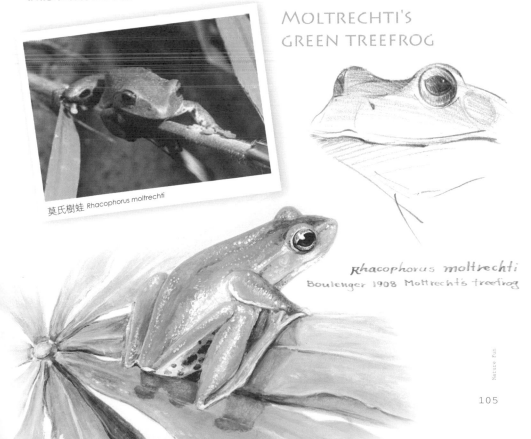

MOLTRECHTI'S
GREEN TREEFROG

莫氏樹蛙 Rhacophorus moltrechti

Rhacophorus moltrechti
Boulenger 1908 Moltrechti's treefrog

隨興的技法

　　很多人問我，畫生物，什麼方法最簡單？我想「點描畫」就是淺顯易懂的方法之一，很多生態研究人員也都用這種方法來繪製他們的研究報告。點描的第一步是在畫紙上畫出植物或動物輪廓後，開始用「點」在上頭加明暗，暗的地方就點多一些，亮的地方就點少一些，你可以稍微瞇著眼睛觀察所畫對象的明暗，以此類推來點描，很容易學，是個非常容易上手的方法！再者，可以試著用鉛筆素描或用色鉛筆上色，這都是最簡單且方便的畫法，更高階一點，就是水彩畫甚至用廣告顏料或壓克力顏料一筆一筆細細描繪的精描插畫，但只要用上顏料，就得準備一堆器材，在野外就不太方便了！其實繪畫的技法千百種，想要學習高深的繪畫技巧，仍然建議去找位老師好好學習，這裡不對技法多加論述；不過大家可別看到這裡就打退堂鼓，因為畫圖記錄自然其實很隨興，有什麼材料就畫什麼樣的畫。很多朋友問我，你的畫屬於哪一種畫，我都會說：「亂畫！」其實，只為記錄，高興就好！

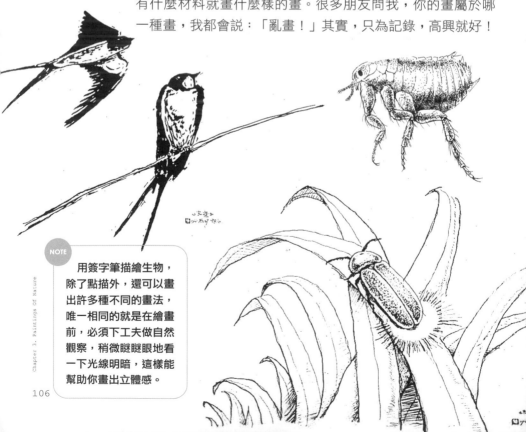

NOTE

用簽字筆描繪生物，除了點描外，還可以畫出許多種不同的畫法，唯一相同的就是在繪畫前，必須下工夫做自然觀察，稍微瞇瞇眼地看一下光線明暗，這樣能幫助你畫出立體感。

淑惠用色鉛筆畫法畫出的火焰木花朵。

用點描法描繪動物的頭骨。

只要用的順手、方便，任何筆都可以來做繪畫筆記。

《梅花草》

《根瑞香花》

邁出成功的第一筆

　　記得以前教我畫圖的老師常說，第一筆就可以知道你這幅畫成不成功！我花了好長的時間，才領略這話其中的奧妙。其實我老師想說的，只不過是仔細觀察要畫的東西之後再下筆！這看似簡單的一句話卻藏著很多的學問，尤其在畫生物的時候。

　　就以鳥類來說吧，大家可以仔細想想，渾身是羽毛的鳥兒，鳥羽是從哪裡開始往下延伸出來的？答案是從眼眶四周開始往外擴散的，因此描繪鳥類的時候必須從眼睛四周開始慢慢的往外延伸，且一筆一筆的「長毛」，其他動物也以此類推，觀察出牠們的毛髮、鱗片、皮膚等等基本外形的生長方式，再細心的描繪，就是繪圖成功的首要條件。

MULLER'S BARBET

五色鳥 *Megalaima oorti*

PLUMBEOUS WATER REDSTART

Rhyacornis fuliginosus
鉛色水鶇

♀

♂

鳥類羽毛是從眼眶開始往外延伸。

哺乳類動物的毛髮是從頭部開始延伸。

TREE SPARROW

Passer montanus 麻雀

HAUIL FIG TREE

Ficus septica Burm. f. 稜果榕

Formosan Yuhina usually move about in
mixed woods. They flock together
at the upper part of the woods look for insects,
berries, fruits and nectar.
Three or four couples of them build nests
in thick grove with grass stems,
fern and mosses in the
shape of a cowl.

COAL TIT

Parus ater 煤山雀

...hey are distributed in areas set to
elevation of 2000-3700 miters.
...specially in coniferous forests at an elevation
of 2500 meters. We can see them at higher
mountain areas in snow season.
...e plumage on the head.
...eck and upper part of breast is black.
...has crown feathers. The cheek and
...e lower part of crown feather to the
...enter of nose are white.

FORMOSAN YUHINA

冠羽畫眉 *Yuhina brunneiceps*

FISHES

黑喉 *Atrobucca nibe*

Collecting Nature
Marvels To
Enrich Our Life

黑鮪魚 *Thunnus thy*

黃鰭鮪魚 *Thunnus albacares*

丁香魚
Spratelloides gracilis

CRABS

弧邊招潮蟹 *Uca arcuata*

110

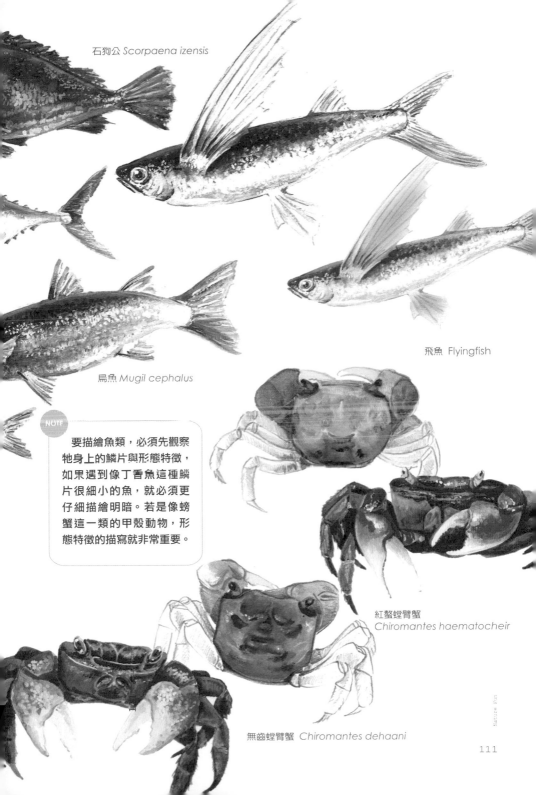

石狗公 Scorpaena izensis

飛魚 Flyingfish

烏魚 Mugil cephalus

NOTE
　　要描繪魚類，必須先觀察
牠身上的鱗片與形態特徵，
如果遇到像丁香魚這種鱗
片很細小的魚，就必須更
仔細描繪明暗。若是像螃
蟹這一類的甲殼動物，形
態特徵的描寫就非常重要。

紅螯螳臂蟹
Chiromantes haematocheir

無齒螳臂蟹 Chiromantes dehaani

Nature Fun

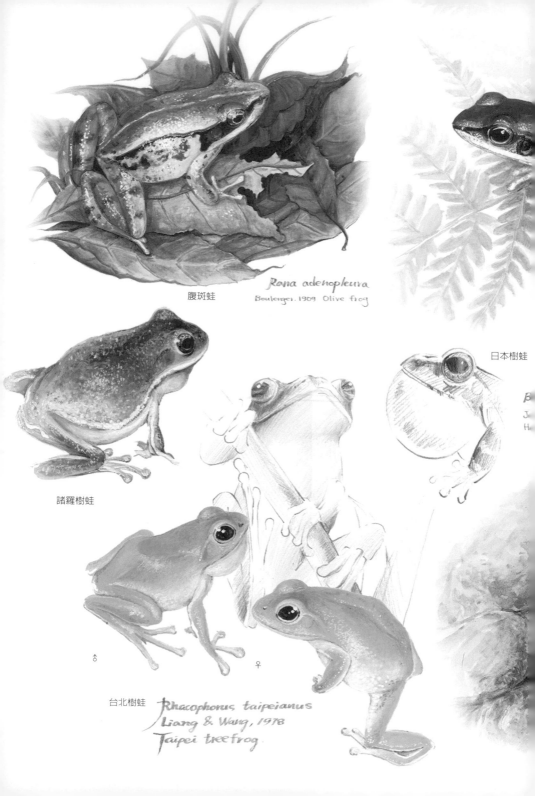

腹斑蛙

Rana adenopleura
Boulenger. 1909 Olive frog

日本樹蛙

諸羅樹蛙

台北樹蛙 *Rhacophorus taipeianus*
Liang & Wang, 1978
Taipei treefrog.

♂

♀

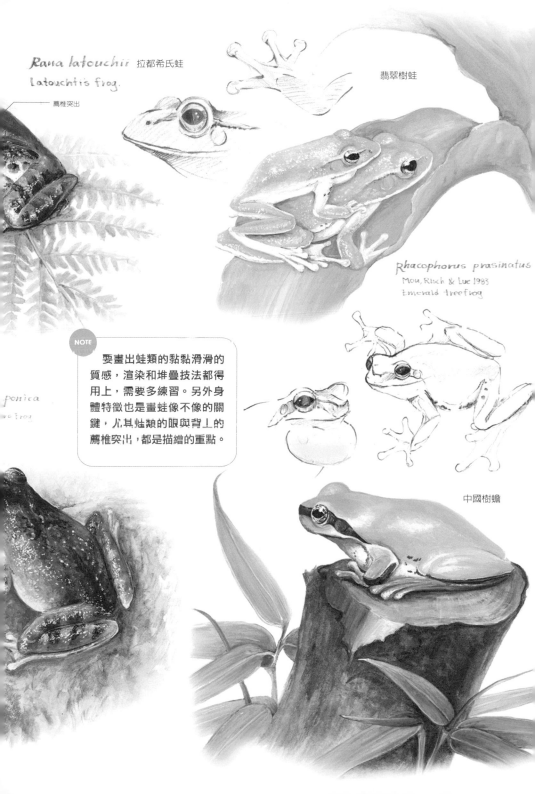

Rana latouchii 拉都希氏蛙
Latouchi's frog.

薦椎突出

翡翠樹蛙

Rhacophorus prasinatus
Mou, Risch & Lue 1983
Emerald treefrog

ponica
e frog

NOTE

　　要畫出蛙類的黏黏滑滑的質感，渲染和堆疊技法都得用上，需要多練習。另外身體特徵也是畫蛙像不像的關鍵，尤其蛙類的眼與背上的薦椎突出，都是描繪的重點。

中國樹蟾

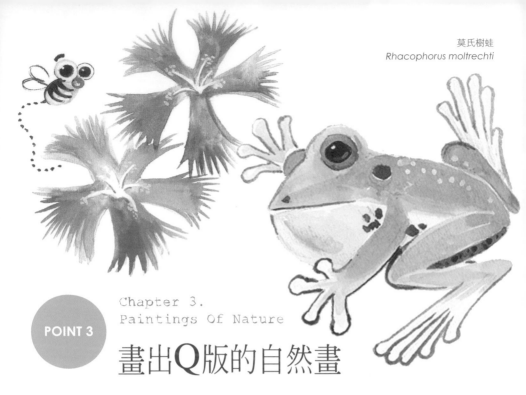

莫氏樹蛙
Rhacophorus moltrechti

Chapter 3.
Paintings Of Nature

畫出Q版的自然畫

　　對很多人來說，要精確的描繪出生物的樣貌，可能會有些困難，大家都只是在描繪形體的「像」與「不像」之間打轉。其實，畫不出寫實版，也可以選擇運用卡通或漫畫的方式畫出 Q 版（可愛版）生物，只要能表現生物特徵，這也是另一種的描繪方法，而且無論大人小孩，都可以試著畫畫看！而對於這樣可愛的畫，大家都沒什麼抗拒能力。不過，我想推行的 Q 版自然描繪，可是與卡通漫畫不同！一般而言，卡通裡的生物以可愛造型為主，卻都忽略了牠們的真實樣貌；像卡通裡的青蛙，前後肢都只有三根指頭，讓我每次在講解蛙類的時候，一問青蛙前腳和後腳有幾根指頭，大家的回答幾乎都是「三根！」，其實卡通影片的影響力極大，畫圖的人若沒有忠實的呈現生物的特徵，觀眾久而久之也深受誤導。

　　所以愛自然的朋友，可以選擇用可愛的畫法來描繪自然物，將自然的美麗分享給更多人！然而我們要用這方法來描繪自然，首要條件還是得注意觀察被畫生物的身體特徵，將這些特徵在畫裡頭特別強調出來，讓人一眼就可以判斷出這是哪個物種，讓這樣可愛的 Q 版自然紀錄，也能寓教於樂，說不定能夠得到更多的迴響喔！不管你想怎麼畫，總之，拿起筆來，仔細描繪記錄下大自然美麗的容貌，只要肯多練習，你將會有不一樣的收穫喔！

NOTE 　2008 北京舉辦奧運會，我受邀為北京動物園之參與策劃「奧運吉祥物主題展」，並由野性中國（WILD CHINA FILM）與世界自然基金會（WWF）委託設計環保袋，作為展覽義賣品，籌募野生動物保育基金。我在北京奧運吉祥物中選定貓熊以及藏羚羊作為設計圖樣，依其特徵以 Q 版方式描繪，並在背帶上玩了一點創意。熊貓包的背帶成了牠愛吃的竹子，而藏羚羊包的背帶卻是牠超長的羚羊角，這個設計不但凸顯生物特徵與習性，也充滿趣味性！

Giant Panda 貓熊包

Tibetan Antelope 藏羚羊包　　　　熊貓、藏羚羊影像提供 / 奚志農 野性中國工作室

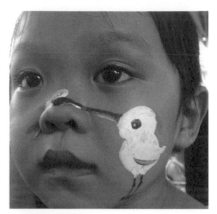
吃小魚的黑面琵鷺。

補到小蟲子的青鳥。

鍬形蟲。

紅嘴黑鵯大叫「媽媽我餓了」。

調皮的小鼠。

調皮小鼠尾巴繞著乳酪。

趴趴走的小青蛇

FORMOSAN BLUE MAGPIE

Urocissa caerulea 台灣藍鵲

　　Q 版的動物繪畫也可以透過觀察，描繪出生物的特徵，讓人看到特徵後，就能叫出生物的名字，這樣的繪圖不但有趣，還能當成辨認動物的教材。有回到朋友的臉譜彩繪攤位幫忙，把各種生物畫到小朋友臉上，並且藉由誇張的破格畫法利用臉頰到鼻子的凹凸面，創造出有趣的彩繪圖樣，一邊畫一邊和小朋友說我所畫的生物的故事，例如在一個小朋友臉上畫了黑面琵鷺，我問她：「你知道小黑琵吃什麼嗎？」她搖搖頭，我就在臉的另一側畫上了小魚，她看了鏡子，轉頭開心的跟媽媽說：「我知道小黑琵的食物了！」。另外有一對兄妹一起來畫臉，我在女孩臉上畫上一隻張大嘴的紅嘴黑鵯雛鳥，男孩臉上畫上一隻叼著蟲子的親鳥，兩人站在一起妙趣橫生！其實，創作也可以這麼可愛好玩！

聞花香的粉紅小象。

捕捉蝴蝶的黑枕藍鶲。

Chapter 3.
Paintings Of Nature

石在有意思—石頭彩繪

　　一到夏天，大家總想到郊外戲水清涼一下，但無論到海邊、溪邊活動都不外乎烤肉、游泳、釣魚。其實，水邊的石頭也是我們可以尋找的自然素材之一，在自然環境裡玩石頭也能得到非常多的樂趣喔！講到石頭，很多人會想到物理化學、地球科學常識，以及哪種石頭最值錢。我想，這部分還是交給對於地質學有興趣的朋友來鑽研吧！我們這來談談如何在自然裡簡單、輕鬆的「玩」石頭！

　　跟先前所提的所有自然創作與記錄方法一樣，玩石頭之前，還是必須先做「功課」——自然觀察！我們必須觀察哪些石頭可以用來彩繪，它的材質適合怎樣的做法。這些都是必須親臨現場，用手的觸覺慢慢感受的觀察！有時，不須準備任何材料，就可以在溪邊玩上一整天的石頭！

溪谷裡的野性塗鴉

　　先說說在河谷裡充滿野味的大石頭彩繪吧！有一回我和幾個朋友去溪邊釣魚，釣了大半天，都沒魚上鉤，乾脆將釣竿拋一旁，在旁邊撿起石頭來，後來發現有幾種石頭特別的軟，一旦與其他石頭碰撞，就會產生顏色刮痕，這個發現，引起了我的好奇心，四處搜尋一下，竟然找到了七、八種不同的色彩，雖然顏色都是灰色與土黃色系，不如彩色筆般鮮豔，但我還是拿著這堆小石頭當作色筆，在一旁河床上的大石頭上畫了起來。我所選擇的大石頭是砂岩，一點粗粗的表面，可以將小石頭的色彩留住。一番塗塗抹抹之後，一隻大鍬形蟲就在布滿石頭的溪谷裡出

現了！同行的朋友，看到我的塗鴉，也起了玩心，把河床上的幾個大石頭都用天然畫筆畫上圖案，整個溪邊頓時變成了一個兒廣的露天自然藝廊！雖然是隨手的塗鴉，卻不用擔心會將大石頭留下烙印，因為當天的彩繪，都隨著午後的一場大雷雨消失在溪谷裡！

在溪谷塗鴉的 Emily 和她的作品。

在河床上塗鴉，要先挑選軟質的石頭當色筆，可以先在一旁的石頭上先試畫出顏色。用石頭畫石頭，是不會破壞環境的，因為只要離開前，用水沖洗一下，石頭上又會乾淨如常。切勿自己攜帶顏料到河床上塗鴉，這是絕對不鼓勵的破壞自然的行為喔！

經過挑選，可以當成色筆的小石頭。

小石頭色筆畫出各種不同顏色。

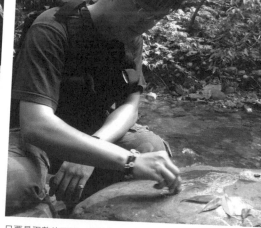
只要是平整的石頭，都是你的大畫布。

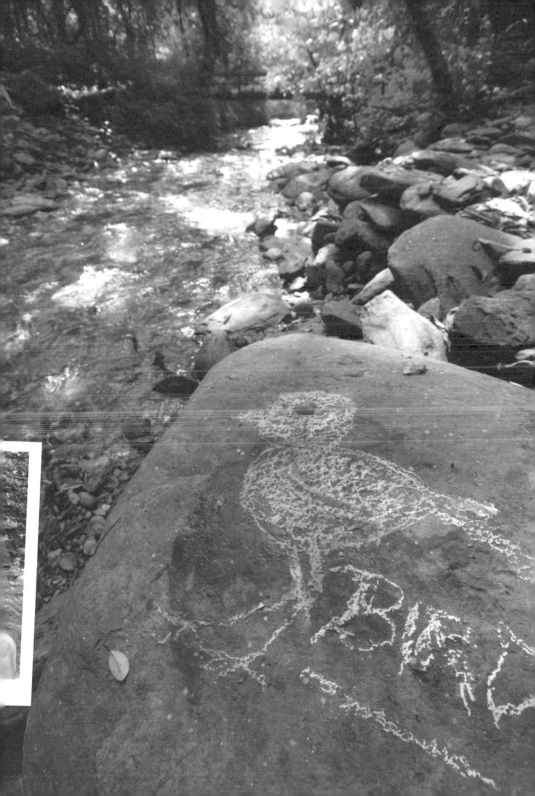

石頭彩繪自然風

　　溪谷裡的塗鴉，是一場自在無拘束且老少咸宜的自然遊戲，但若是無法到溪谷裡作畫，也可以撿拾幾顆小石頭直接在上頭做彩繪，也能增添自然風的生活趣味！

　　記得我國小三年級的寒假，隨家人回到南投外婆家的溪邊烤肉，我這愛玩的都市孩子在回家前離情依依，哭紅了雙眼，舅舅為了安慰我，送了我一台用溪邊撿到的石頭所畫成的車子；這台石頭車我一直收藏在書櫃裡，直到今日看到石頭車，還能回想起那段小時候的時光。這是一個創作方式，也是一段永久的記憶。

　　一般我們挑選來彩繪的石頭素材，也沒有特別限制，只要顏料塗得上去就行，唯獨石頭的形態，必須針對你想畫的生物來挑選，這又必須要做一番自然觀察了！石頭沒有固定的形狀、大小，因此必須增強自己的想像力和聯想力了。彩繪的顏料一般都使用壓克力顏料，能讓立體的石頭畫上圖案之後還能夠把玩而不掉色！

　　唯獨這種壓克力顏料在乾燥後就不容易去除，因此若沒好好構圖，畫錯了，在乾燥前還能用水洗掉，乾燥後就徒留遺憾了！如果是初次嘗試的朋友，不妨先挑選形態圓潤的鵝卵石，先用鉛筆構圖，再用水彩或廣告顏料試畫，如果不滿意還可以用水刷洗，重新再畫。建議大家，要畫石頭之前，先觀察石頭的形狀、色彩和質感，並仔細了解所畫生物的特徵，細心描繪，且盡可能不要畫滿整個石頭，留下一些石頭原有的色彩和質地，這樣既能欣賞所畫的生物，又可以看到石頭原有的風味！

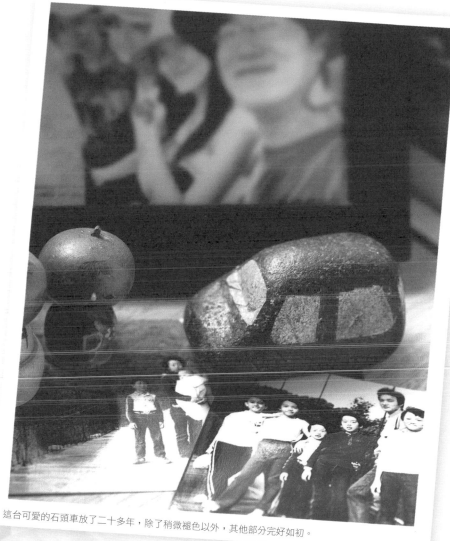

這台可愛的石頭車放了二十多年，除了稍微褪色以外，其他部分完好如初。

MEMORY
STONE CAR

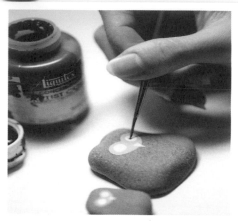

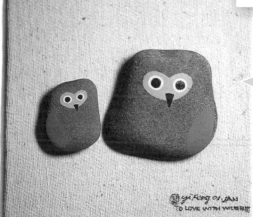

AFTER

BEFORE

NOTE

　　大家常常到美術材料店買各色顏料來上色，其實只要購買青色、洋紅與黃色的「三原色」就能調出多種顏色，再加上黑色與白色，五條顏料就能創作出許多的作品。因為每個石頭質感不同，在上色時，常有顏色畫不飽和的情形，因此建議大家採用分段式上色，先上一層，等顏料乾燥之後，再上第二次，有耐心的逐次堆疊，就能有美麗的作品！

GAINT PANDA
Ailuropoda melanoleuca

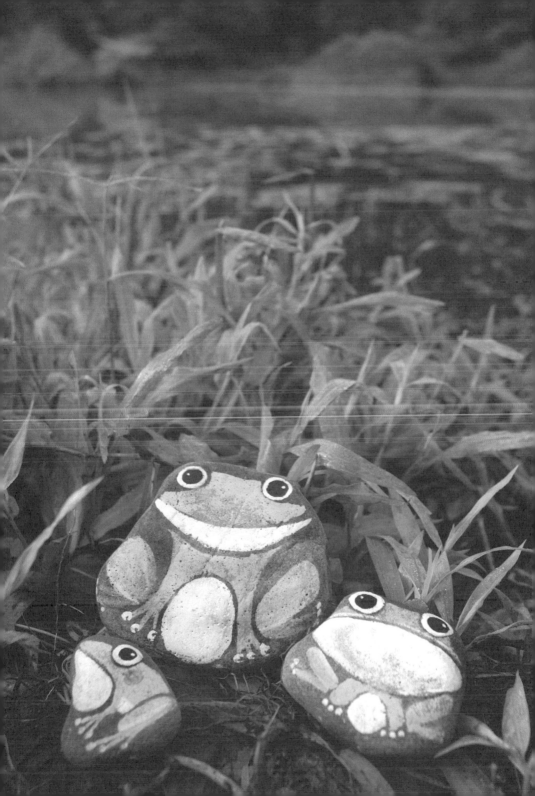

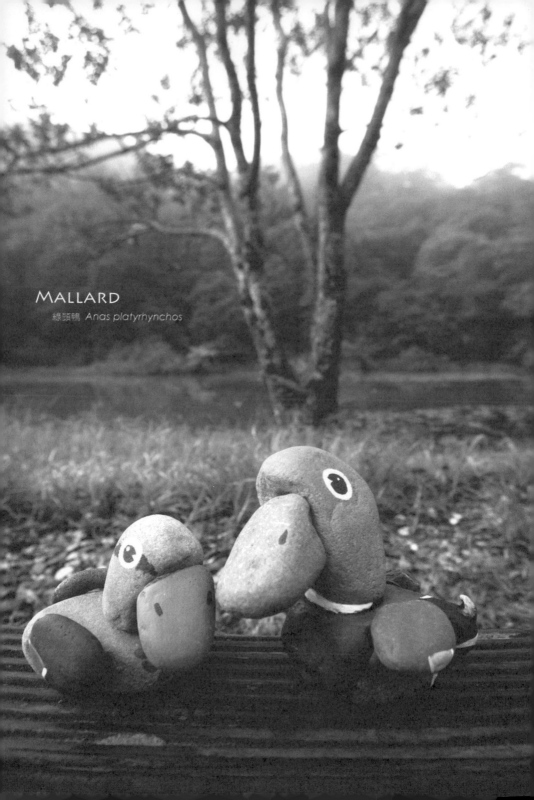

Mallard

綠頭鴨 *Anas platyrhynchos*

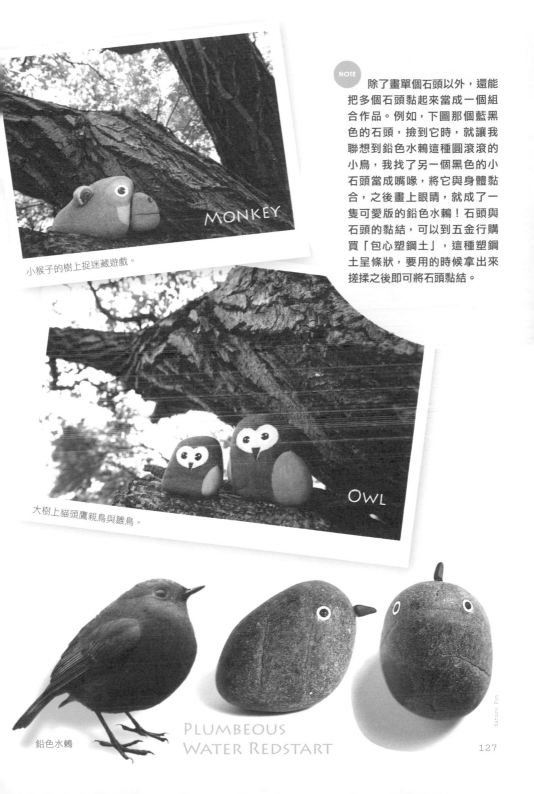

小猴子的樹上捉迷藏遊戲。

MONKEY

NOTE 除了畫單個石頭以外，還能把多個石頭黏起來當成一個組合作品。例如，下圖那個藍黑色的石頭，撿到它時，就讓我聯想到鉛色水鶇這種圓滾滾的小鳥，我找了另一個黑色的小石頭當成嘴喙，將它與身體黏合，之後畫上眼睛，就成了一隻可愛版的鉛色水鶇！石頭與石頭的黏結，可以到五金行購買「包心塑鋼土」，這種塑鋼土呈條狀，要用的時候拿出來搓揉之後即可將石頭黏結。

大樹上貓頭鷹親鳥與雛鳥。

OWL

鉛色水鶇

PLUMBEOUS
WATER REDSTART

Nature Fun

127

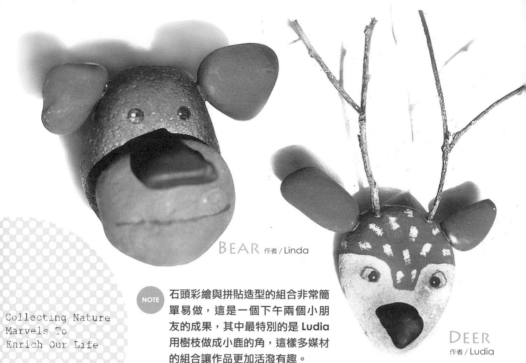

BEAR 作者 / Linda

DEER 作者 / Ludia

NOTE 石頭彩繪與拼貼造型的組合非常簡單易做，這是一個下午兩個小朋友的成果，其中最特別的是 Ludia 用樹枝做成小鹿的角，這樣多媒材的組合讓作品更加活潑有趣。

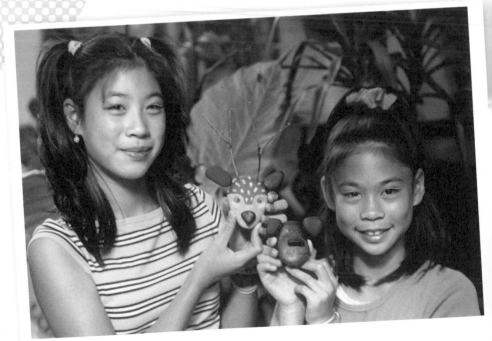

Ludia 和 Linda 可愛的創作作品是不是與自己都有一點點神似？

人造石頭的廢物利用

　　做這樣的彩繪，其實最大的訣竅還是不脫聯想與用心觀察；有回我到一個台東的朋友家作客，愛鳥成痴的他非常喜歡朱鸝這種黑頭紅身的鳥，見他如此喜愛，我決定畫個紀念品送他。看到他院子裡頭有幾顆石頭雖然形態優美，但我一直不是很滿意，當天下午，我與他到海邊玩，我一邊找材料，赫然發現一堆「紅石頭」，上車前挑了一顆最大的，朋友不知我用意，還笑說：「你這個都市老土，連那些被海水淘洗過的廢棄紅磚，你都把它當寶！」當晚，我用他家僅有的黑色墨汁，在「紅石頭」上將朱鸝的黑色頭部、嘴喙和翅膀勾勒出米，留下大部分的磚紅即大功告成，第二天，看到我送上的禮物，好友臉一陣紅，欣喜的向我道歉，原來我前一天是別有心機！其實，只要有心，一顆不起眼的石頭或一個廢棄物，都可變成一件件意義非凡的大然紀念物！

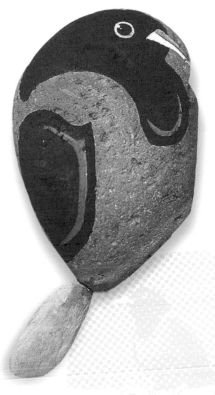

Oriolus traillii
MAROON ORIOLE

Hyla chinensis
CHINESE
TREE TOAD

NOTE 這是路邊撿的水泥塊畫的中國樹蟾。（陳淨／繪）

收藏大自然

Collections Of Nature

Chapter 4.
Collections Of Nature

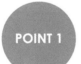
POINT 1

整理自然的寶物

　　常常看著朋友的小孩每天在電腦上「打怪」、「練功」，進入科技時代，小朋友似乎都只沉迷虛擬世界，對真實的「寶藏」卻興趣缺缺；記得從前電影裡，海盜藏在無人島的寶藏、金字塔的法老王黃金百寶箱，總是讓小時候的我深深著迷。

　　那時候的我，每次回到鄉下爺爺家，總會偷偷翻出奶奶藏在榻榻米下的木盒子，小心翼翼的解開布包，掀開盒蓋，猶如發現寶藏般的翻玩盒中的首飾，從中得到一些些尋寶的樂趣。也愛聽著表哥述說著鄉間的奇聞異誌，並在田野間翻找那傳說中遺留下來的寶藏，當然，什麼寶藏都沒找到過，但這些都成為我生命中非常重要的「寶藏」。

珍藏的自然寶物

　　尋寶，當然自己也要製造一些「寶藏」，每當有親戚送來喜餅，我總興奮的等待著最後一塊喜餅被送入口中，我不愛吃喜餅，心裡覬覦的是裝喜餅的鐵盒，在那物資不寬裕的年代，喜餅盒成了我藏放寶貝的百寶箱，一格格放餅乾的塑膠格子，成了寶物的隔間，而一個個大然的種子、果實、貝殼、石頭都成了我珍藏的「寶藏」。前幾年搬家，從櫃子裡找出了幾個餅乾鐵盒，裡頭藏了小時候收集的貝殼，也喚起了童年時的寶藏回憶。回想至今，收集這些自然物到現在已經成了我的愛好，而這愛好還得養成乾淨的保存習慣，回想起來，這習慣還得感謝我母親，從小我就愛收集這些親戚眼中的垃圾，為了不讓家裡成為垃圾堆，母親就告誡我：「要收集，就要有耐心，弄的乾乾淨淨，整整齊齊的，再用盒子裝起來，這樣才能收藏很久！」從此，無論是從海邊撿回來的貝殼，溪邊的石頭或各式各樣的種子，都得經過處理，直到乾淨了，才能安樣的躺人鐵盒中。

NOTE　喜餅鐵盒雖然漂亮又容易取得，但必須要注意儲存環境，因為鐵盒本身若放置於較潮溼的地方，也是很容易鏽蝕的，這樣會連帶影響你存放的自然物，這點不可不注意。

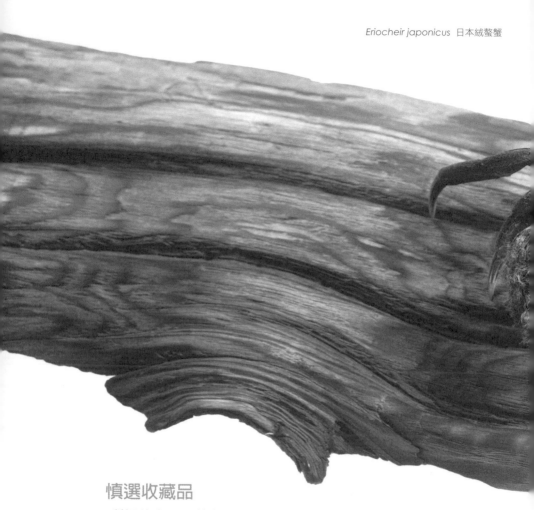

慎選收藏品

　　所謂的處理，其實都是很天然的。第一步就是「篩選」，在撿拾這些自然物時，就將不完整的、壞的、破損的淘汰，寧願萬中選一，也不要強取豪奪一大堆，從欣賞與觀察角度出發，不要變成掠奪與破壞，畢竟我們不是研究人員，過多的採集只是浪費資源。當然，收集過程中，還得要判斷這東西是否能長久保留，這幾年，也陸續教了一些學生做自然紀錄，就常常有學生跑來問我：「老師，這條死蛇可不可以收集？」諸如此類，鬧過很多笑話，因此在收集時，篩選是第一要務，篩選合適收集與收藏的自然物，因為我不建議用化學物（例如：防腐劑福馬林、亮光漆）改變這些天然物的樣貌，讓這些自然物保留它的天然美！

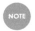**NOTE** 這隻俗稱毛蟹的日本絨螯蟹是朋友送給我的禮物,我捨不得吃牠,養了一個多月做觀察,待牠自然死亡後,我將它做成一個作品。怎樣讓死去的牠栩栩如生?其實,一點都不難,我沒有用任何的化學防腐劑,是用花時間的「冰存法」,就是把牠冰在冷凍庫,讓蟹肉自然萎縮,不會因為溫度而讓螃蟹殼變色了,不過就是很花時間,這隻毛蟹大約冰存了三年左右。而牠自然的姿態是在退冰之後,再慢慢的調整而成。這樣的冰存法除了蝦蟹以外,甲蟲也可以用這樣的方法來冰存,但冰存讓體內的肉萎縮的時間長短,就必須要視生物而定了。

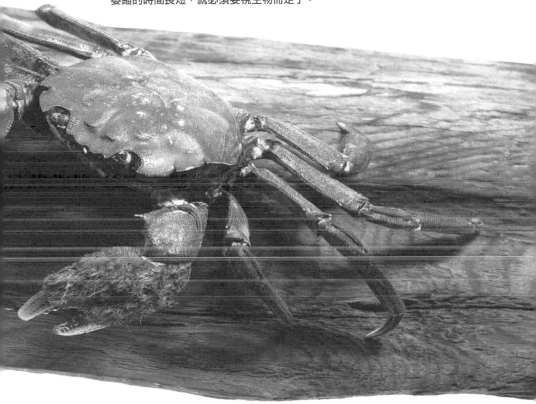

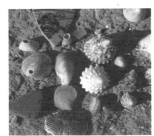

各種自然物的色彩形態也不盡相同,收集的時候必須注意是否會腐爛、發霉,這是能否長久保存的關鍵。

要細心不要貪心

　　從戶外返家之後，開始整理這些自然物，石頭、貝殼這一類遇水不壞的自然物最好都用水清洗過，種子、果莢之類的就不要與水接觸，不然可能會長出芽來！再下一步就是天然的「陰乾」。任何從野外帶回來的東西都可能帶有水分，若不經過陰乾，可能都會發霉長毛！因此透過不會改變自然物結構的方式（日曬容易讓自然物變質碎裂）將自然物的水分完全消除；當然，乾燥後的自然物，最好用軟毛刷子（油漆刷即可）再刷一下，清除上頭的泥土、蟲卵，並仔細檢查一下是不是有蟲子寄生在裡頭。這時候如果你收集了一大堆相同的種子果莢，那就有得清理啦，也有人說「那我就不處理，直接將它密封起來。」這樣的懶人收集方式，到最後這些自然物都因為發霉長蛀蟲而整堆爛掉！我奉勸想要收集這些東西的朋友，要「細心」而不要「貪心」！

NOTE 家中的曬衣網籃空間適中，非常適合拿來放置陰乾種子。在陰乾前，我會用油漆刷將果莢、種子外部刷一次，這樣才能長久存放。

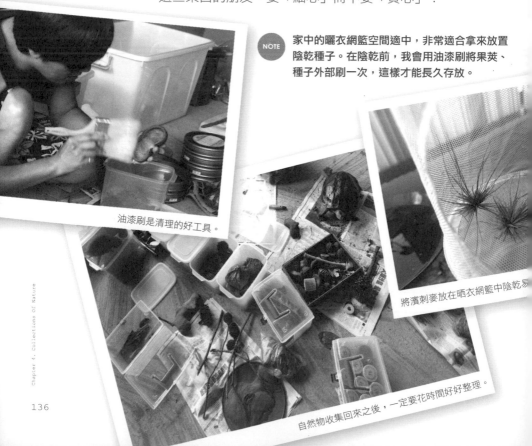

油漆刷是清理的好工具。

將濱刺麥放在晒衣網籃中陰乾易

自然物收集回來之後，一定要花時間好好整理。

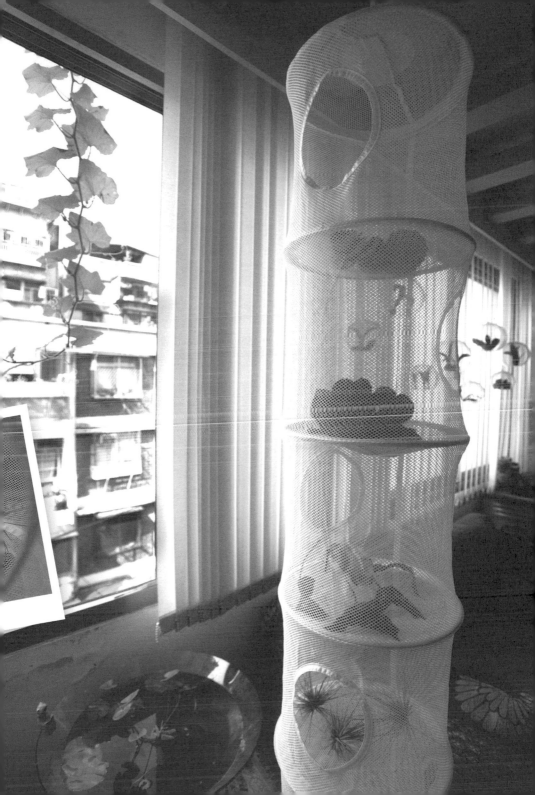

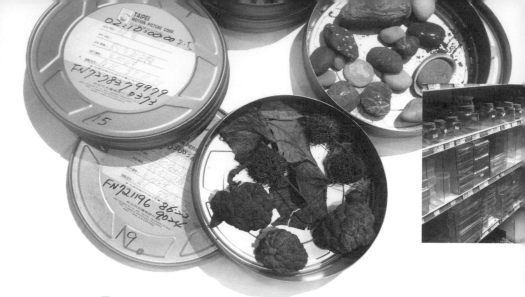

Chapter 4.
Collections Of Nature

POINT 2

打造自然百寶箱

　　收藏自然物最後一個步驟「裝盒」絕對不能馬虎。整理過後的自然物都必須找個合適的盒子把它們裝起來，因為這樣較能做長久的保存。盒子的形式基本上不拘，也不一定要購買新的盒子，只要能夠妥善放置自然物即可。像先前說的喜餅鐵盒，有很多的間隔，是很好的選擇，又可以資源再利用，一舉兩得！大一點的東西，也可以用鞋盒承裝，但是建議別用太軟的紙盒，因為受潮且容易變形，放在裡頭東西也易發霉腐爛。各式各樣的玻璃瓶也是收藏自然物不錯的選擇，我曾經用雞精的玻璃瓶子來當收藏容器，厚重的瓶身保護的效果還不錯，唯一缺點就是瓶子空間小了一些！此外，細長的試管，加上一個軟木塞也是很棒的收藏容器，造型有設計感又容易觀察，缺點是細長瓶身，無法放入放太大的東西。

　　而現在我使用最多的容器是透明的壓克力盒，形式多樣，而且可以將收集的自然物分門別類，最棒的還是可以堆疊的擺設與展示，這也達到收藏的最大目的。記得《少年小樹之歌》裡，主角小樹的奶奶說：「當你遇見了美好的事物，就要把它分享給你四周的人，這樣美好的事物才能在這世界上自由自在的散播開來！」可不是嗎，取自自然，欣賞自然，回饋自然，是我們愛好自然的人最大的心願了！

NOTE 許多販售瓶罐的材料行（例如：台北車站附近的太原路）都有販售各式的容器可以裝自然物。如果要更環保，也可以利用回收的寶特瓶、透明的瓶子來裝種子，只要乾淨好整理，都是好的容器。

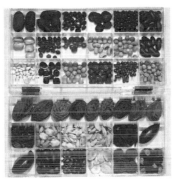

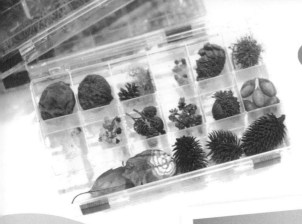

這種小整理盒是我在夜市小攤子購
買的。有時到郊外我會帶著這個小
整理盒,收集我撿到的小種子和其
他自然物,因此就成了一盒一盒有
主題性的旅行紀念物。

　　這個長方形壓克力盒
子是市面上比較容易買
到的透明容器,雖然形
態較普通,但將種子分
門別類一格一格的放好
後,把壓克力盒子立起
來,並將多個壓克力盒
堆疊在一起(畫面中
是六個盒子堆疊的效
果),也是家中非常好
看的裝飾。

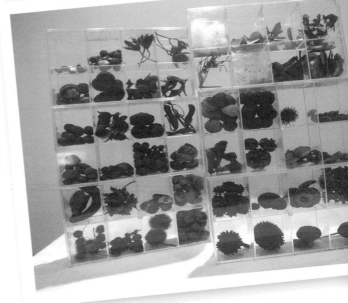

　　球形的壓克力盒適合放置大型種子,
而且可以 360°欣賞自然物之美。

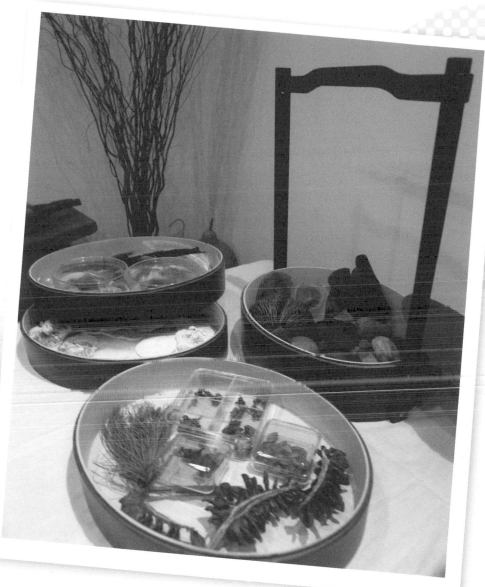

NOTE

有一年春節期間，在巷口的垃圾堆看到了一個龐大的東西，我靠近一看，是一個五層的大提籃，拿回家清理後發現它是某飯店外送年夜飯的包裝盒。由於它是經過設計的提籃，因此我將它拿來裝我收集的較大型自然物，有朋友來家裡玩，我都會將它提出來與朋友分享，真是十足的百寶箱。

POINT 3

野人獻曝——
欣賞大自然的寶藏

　　我的家中沒有保險箱，也沒有珠寶盒；只有一箱箱存放自然物的整理箱，還有存放小石頭的木盒。這幾年在自然裡行走，收集了許許多多的自然物；也許，這些珍藏沒有滿室金銀珠寶來的珍貴，但是它們卻是我生命中的寶藏，每一個自然物都充滿了故事。

　　每次在欣賞這些自然物之時，都讓做設計的我對老天爺的造物充滿敬意，這些自然物無論是造型、線條、花紋斑點甚至是色彩，樣樣都是我們人類無法模仿的完美設計。雖然沒有萬貫家財，只有這些自然物寶藏，我卻自認是最富有的人，無論撿到的是一顆小小的種子或是一片黃斑落葉，都能得到大大的滿足。我不但從這些自然物裡欣賞到自然之美，也見識到生命的奇蹟；能夠擁有這樣的愉悅，是再幸福也不過的！

　　對我而言，如此特殊的寶物，一定要和朋友們分享。因此，我將它們分門別類的陳設，並做一點簡單的觀察筆記，雖然不是所有自然物都能叫得出名字，不過還是希望讓大家不只是看熱鬧，更要藉由我的野人獻曝，透過欣賞這些自然物與大自然做更深的連結！

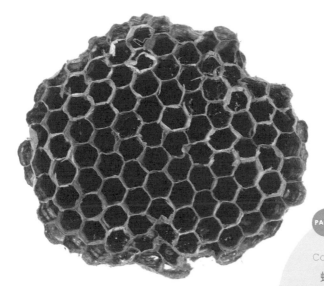

家長腳蜂的巢 *Polistes jadwigae*

蜂巢 。

Collections Of Nature

蜂巢裡六角狀格子是設計
精準的自然工房，不過要
收集蜂巢時，必須確定蜜
蜂已經棄巢後再收集，千
萬不要拿還有蜜蜂居住的
家喔！

鳥巢 。

Collections Of Nature

鳥巢是鳥類為了哺育後代的
編織作品，透過鳥巢的形態
與巢材，你可以觀察到每一
種鳥生活習性的差別。不過
要切記，要等雛鳥都離巢之
後才能收集喔！

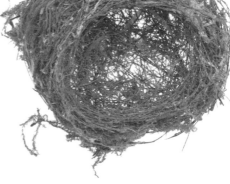

綠繡眼的巢 *Zosterops japonicus*

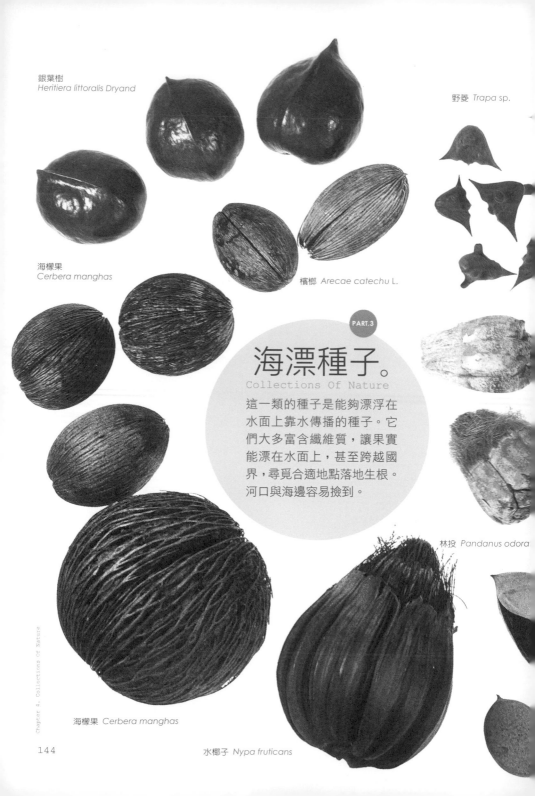

銀葉樹
Heritiera littoralis Dryand

野菱 *Trapa sp.*

海檬果
Cerbera manghas

檳榔 *Arecae catechu L.*

海漂種子。
Collections Of Nature

這一類的種子是能夠漂浮在水面上靠水傳播的種子。它們大多富含纖維質，讓果實能漂在水面上，甚至跨越國界，尋覓合適地點落地生根。河口與海邊容易撿到。

林投 *Pandanus odora*

海檬果 *Cerbera manghas*

水椰子 *Nypa fruticans*

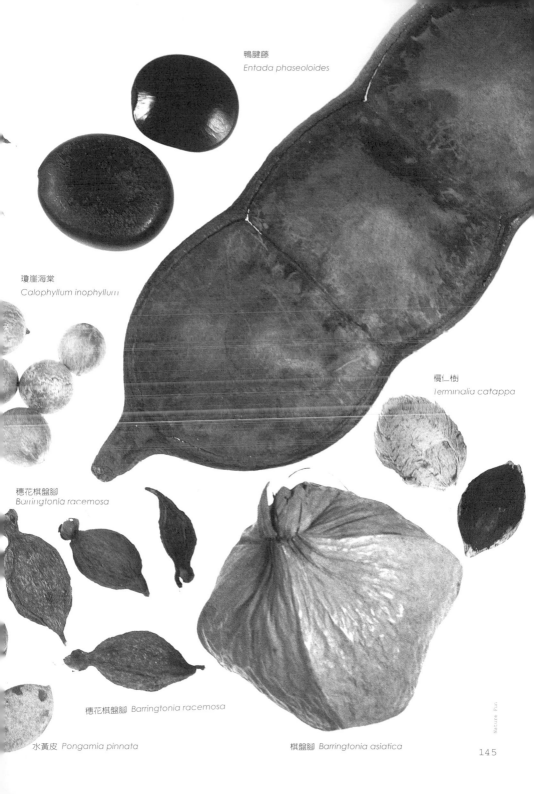

鴨腱藤
Entada phaseoloides

瓊崖海棠
Calophyllum inophyllum

欖仁樹
Terminalia catappa

穗花棋盤腳
Barringtonia racemosa

穗花棋盤腳 *Barringtonia racemosa*

水黃皮 *Pongamia pinnata*

棋盤腳 *Barringtonia asiatica*

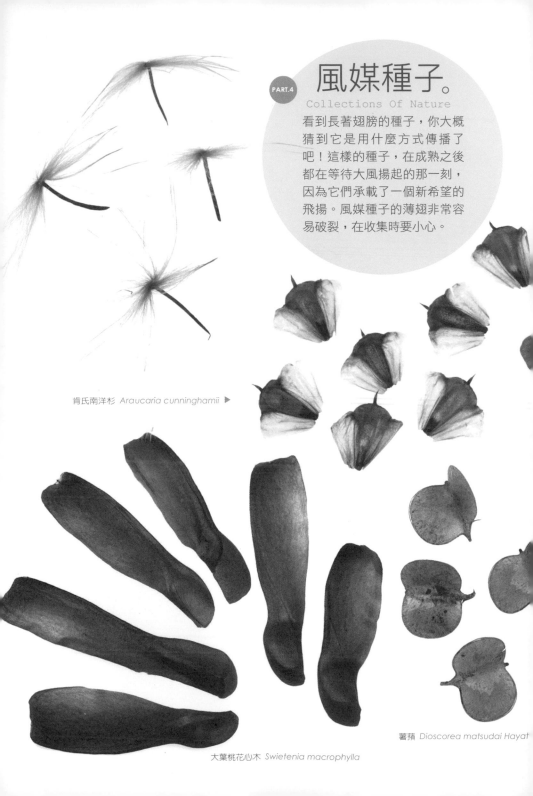

風媒種子。

Collections Of Nature

看到長著翅膀的種子，你大概猜到它是用什麼方式傳播了吧！這樣的種子，在成熟之後都在等待大風揚起的那一刻，因為它們承載了一個新希望的飛揚。風媒種子的薄翅非常容易破裂，在收集時要小心。

肯氏南洋杉 *Araucaria cunninghamii* ▶

署蕷 *Dioscorea matsudai Hayat*

大葉桃花心木 *Swietenia macrophylla*

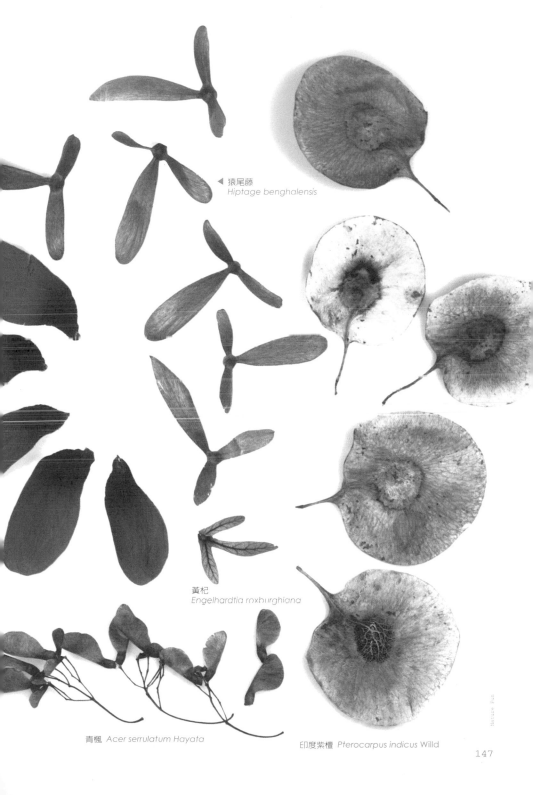

◀ 猿尾藤
Hiptage benghalensis

黃杞
Engelhardtia roxburghiana

青楓 *Acer serrulatum Hayata*

印度紫檀 *Pterocarpus indicus Willd*

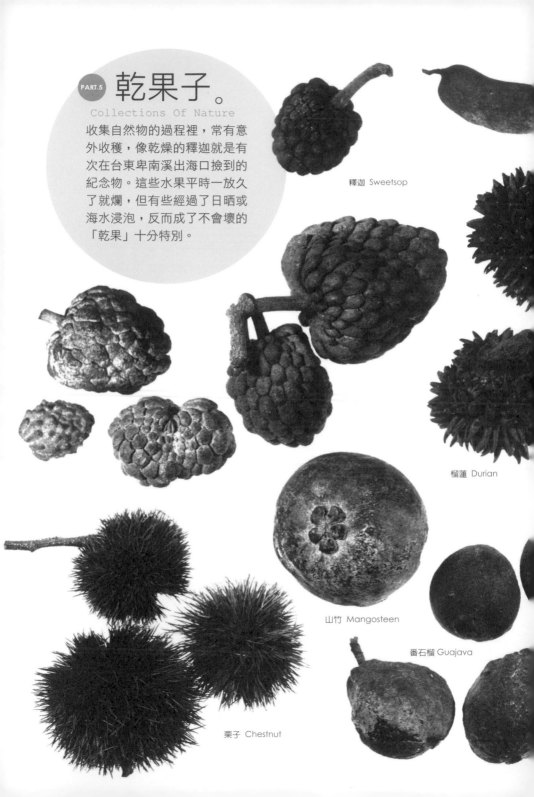

收集自然物的過程裡，常有意外收穫，像乾燥的釋迦就是有次在台東卑南溪出海口撿到的紀念物。這些水果平時一放久了就爛，但有些經過了日晒或海水浸泡，反而成了不會壞的「乾果」十分特別。

釋迦 Sweetsop

榴蓮 Durian

山竹 Mangosteen

番石榴 Guajava

栗子 Chestnut

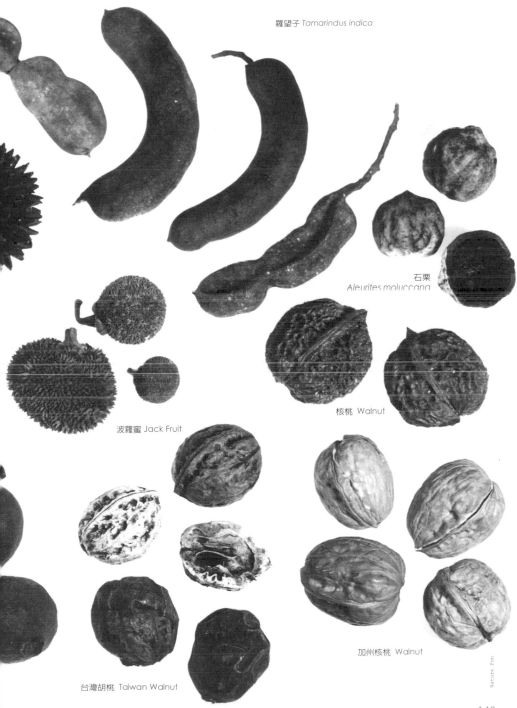

羅望子 *Tamarindus indica*

石栗
Aleurites moluccana

波羅蜜 Jack Fruit

核桃 Walnut

台灣胡桃 Taiwan Walnut

加州核桃 Walnut

Nature Fun

149

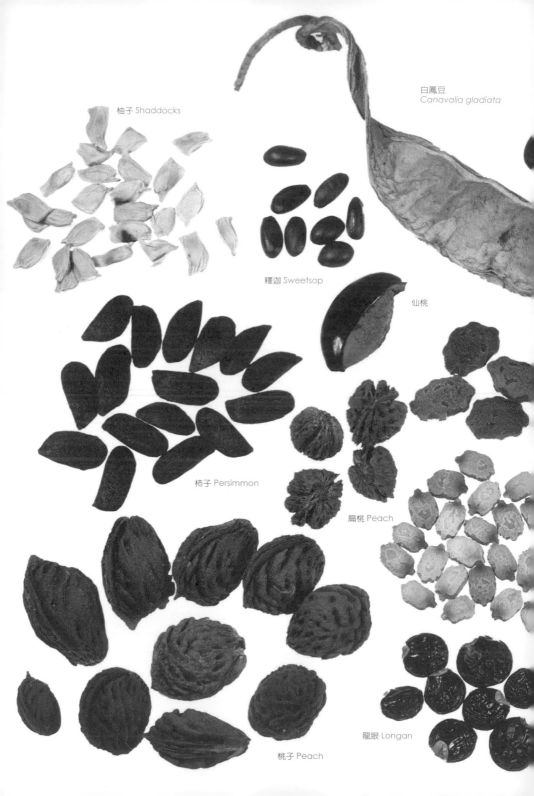

柚子 Shaddocks

白鳳豆
Canavalia gladiata

釋迦 Sweetsop

仙桃

柿子 Persimmon

扁桃 Peach

桃子 Peach

龍眼 Longan

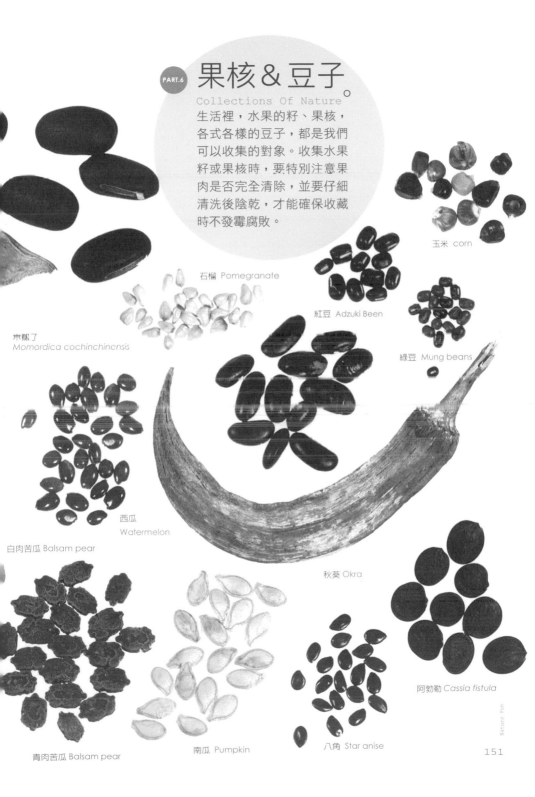

果核&豆子。

Collections Of Nature

生活裡，水果的籽、果核，
各式各樣的豆子，都是我們
可以收集的對象。收集水果
籽或果核時，要特別注意果
肉是否完全清除，並要仔細
清洗後陰乾，才能確保收藏
時不發霉腐敗。

玉米 corn

石榴 Pomegranate

紅豆 Adzuki Been

木虌了
Momordica cochinchinensis

綠豆 Mung beans

西瓜
Watermelon

白肉苦瓜 Balsam pear

秋葵 Okra

阿勃勒 Cassia fistula

青肉苦瓜 Balsam pear

南瓜 Pumpkin

八角 Star anise

Nature Fun

151

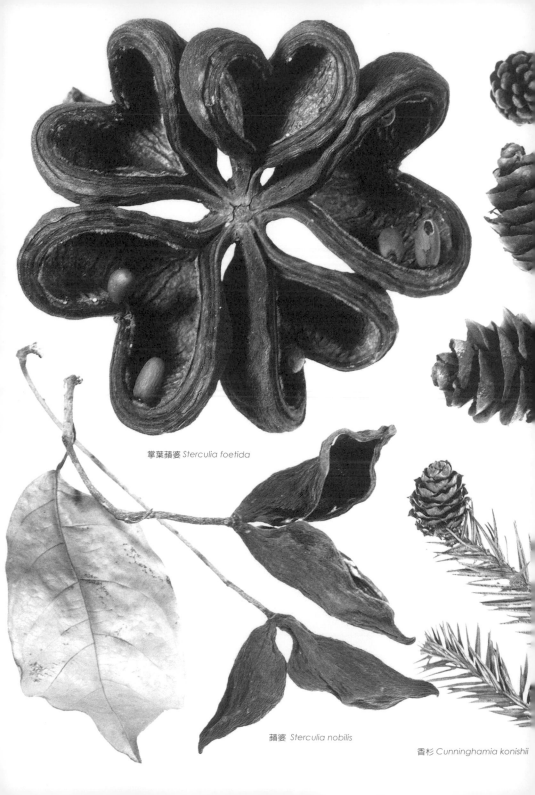

掌葉蘋婆 *Sterculia foetida*

蘋婆 *Sterculia nobilis*

香杉 *Cunninghamia konishii*

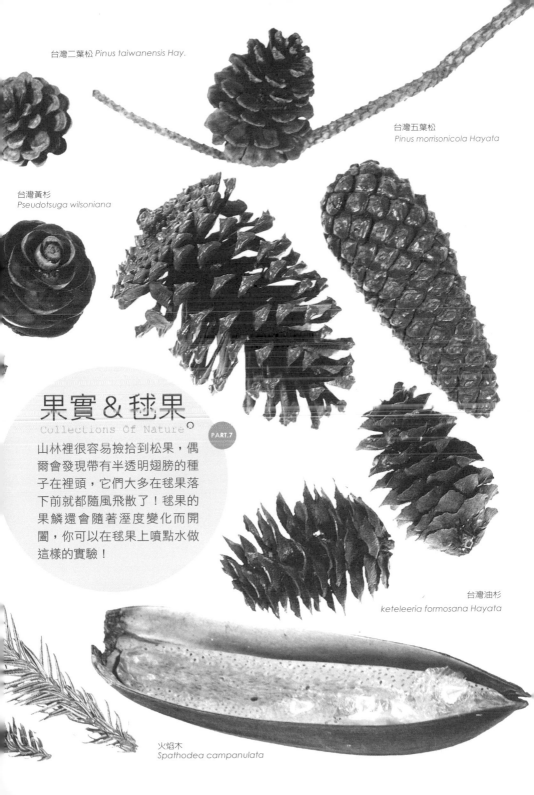

台灣二葉松 *Pinus taiwanensis Hay.*

台灣五葉松
Pinus morrisonicola Hayata

台灣黃杉
Pseudotsuga wilsoniana

果實&毬果
Collections Of Nature。

PART.7

山林裡很容易撿拾到松果，偶爾會發現帶有半透明翅膀的種子在裡頭，它們大多在毬果落下前就都隨風飛散了！毬果的果鱗還會隨著溼度變化而開闔，你可以在毬果上噴點水做這樣的實驗！

台灣油杉
keteleeria formosana Hayata

火焰木
Spathodea campanulata

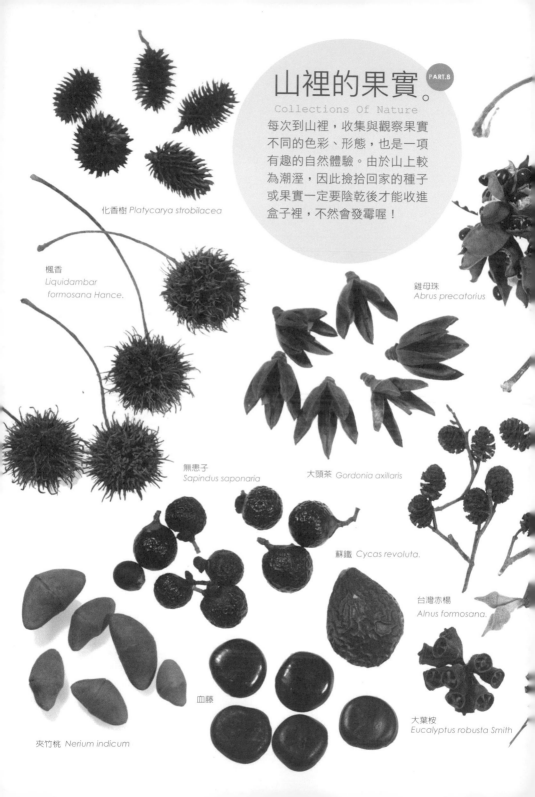

山裡的果實。 PART.8

Collections Of Nature

每次到山裡，收集與觀察果實
不同的色彩、形態，也是一項
有趣的自然體驗。由於山上較
為潮溼，因此撿拾回家的種子
或果實一定要陰乾後才能收進
盒子裡，不然會發霉喔！

化香樹 Platycarya strobilacea

楓香
Liquidambar
formosana Hance.

雞母珠
Abrus precatorius

無患子
Sapindus saponaria

大頭茶 Gordonia axillaris

蘇鐵 Cycas revoluta.

台灣赤楊
Alnus formosana.

血藤

夾竹桃 Nerium indicum

大葉桉
Eucalyptus robusta Smith

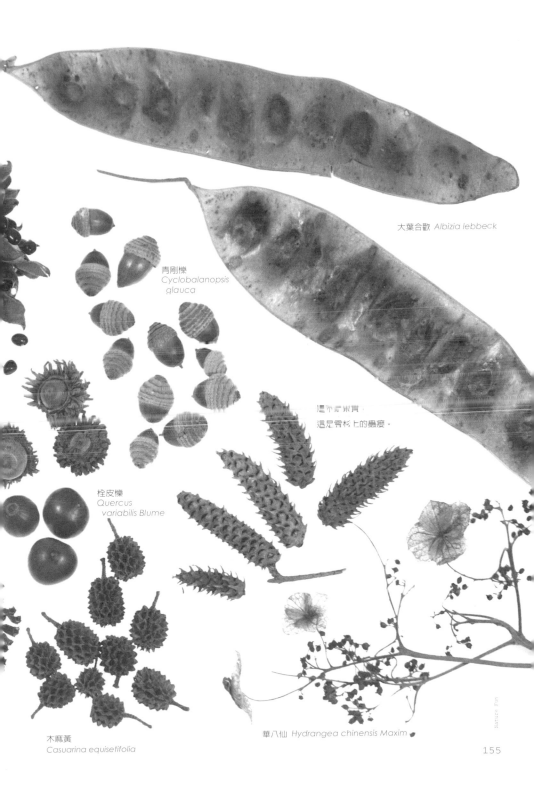

大葉合歡 *Albizia lebbeck*

青剛櫟
Cyclobalanopsis glauca

這不是眼蟲，
這是青杉上的蟲癭。

栓皮櫟
Quercus variabilis Blume

木麻黃
Casuarina equisetifolia

華八仙 *Hydrangea chinensis Maxim*

155

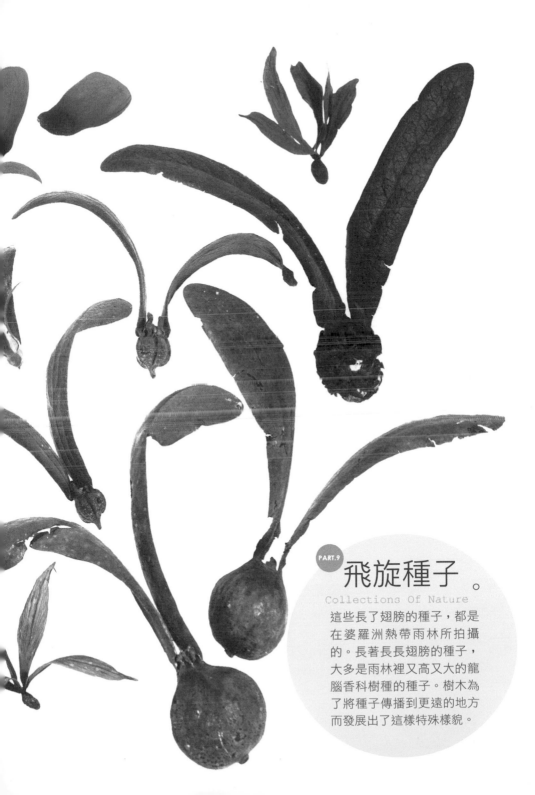

飛旋種子 。

Collections Of Nature

這些長了翅膀的種子，都是
在婆羅洲熱帶雨林所拍攝
的。長著長長翅膀的種子，
大多是雨林裡又高又大的龍
腦香科樹種的種子。樹木為
了將種子傳播到更遠的地方
而發展出了這樣特殊樣貌。

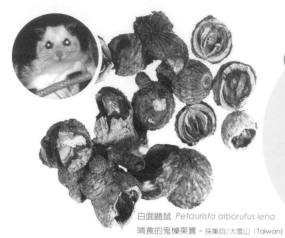

動物食餘是我收集的自然
物之中相當特殊的一樣。
它是動物覓食後留下的外
殼或種子，觀察種子被哨
食的外觀可以了解動物的
覓食習性與牙齒構造，是
自然觀察很好的素材。

白面鼯鼠 *Petaurista alborufus lena*
哨食的鬼櫟果實。採集自/大雪山（Taiwan）

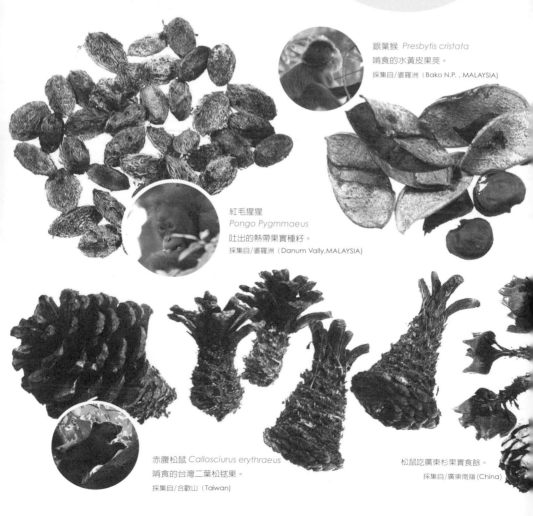

銀葉猴 *Presbytis cristata*
哨食的水黃皮果莢。
採集自/婆羅洲（Bako N.P. , MALAYSIA）

紅毛猩猩
Pongo Pygmmaeus
吐出的熱帶果實種籽。
採集自/婆羅洲（Danum Vally,MALAYSIA）

赤腹松鼠 *Callosciurus erythraeus*
哨食的台灣二葉松毬果。
採集自/合歡山（Taiwan）

松鼠吃廣東杉果實食餘。
採集自/廣東南嶺（China）

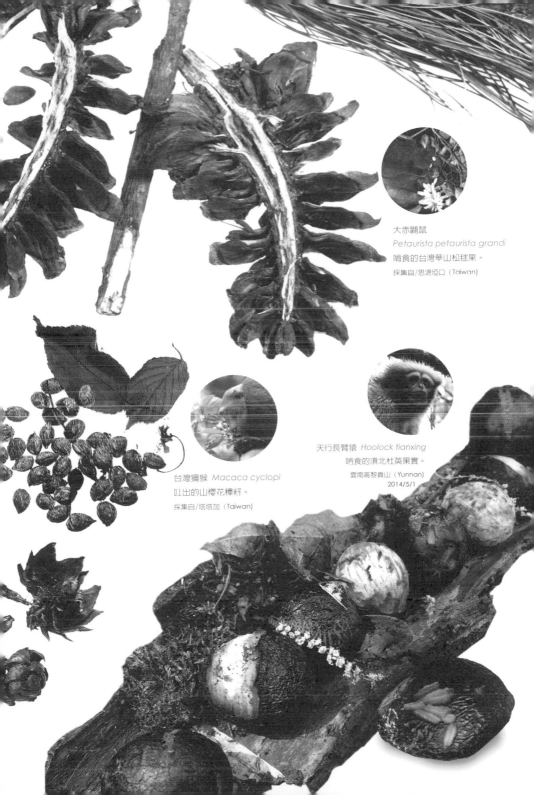

大赤鼯鼠
Petaurista petaurista grandi
啃食的台灣華山松毬果。
採集自/思源埡口（Taiwan）

天行長臂猿 *Hoolock tianxing*
啃食的滇北杜英果實。
雲南高黎貢山（Yunnan）
2014/5/1

台灣獼猴 *Macaca cyclopi*
吐出的山櫻花種籽。
採集自/塔塔加（Taiwan）

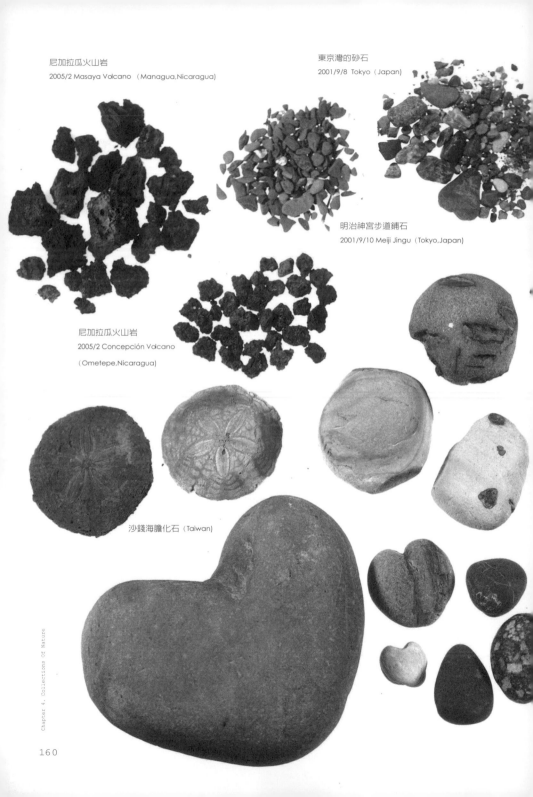

尼加拉瓜火山岩
2005/2 Masaya Volcano （Managua,Nicaragua）

東京灣的砂石
2001/9/8 Tokyo （Japan）

明治神宮步道鋪石
2001/9/10 Meiji Jingu （Tokyo,Japan）

尼加拉瓜火山岩
2005/2 Concepción Volcano
（Ometepe,Nicaragua）

沙錢海膽化石 （Taiwan）

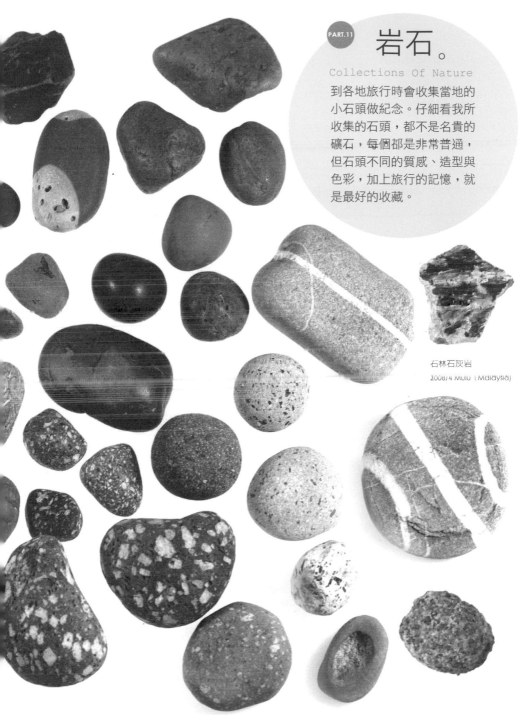

岩石。

Collections Of Nature

到各地旅行時會收集當地的
小石頭做紀念。仔細看我所
收集的石頭，都不是名貴的
礦石，每個都是非常普通，
但石頭不同的質感、造型與
色彩，加上旅行的記憶，就
是最好的收藏。

石林石灰岩
2008/4 Mulu（Malaysia）

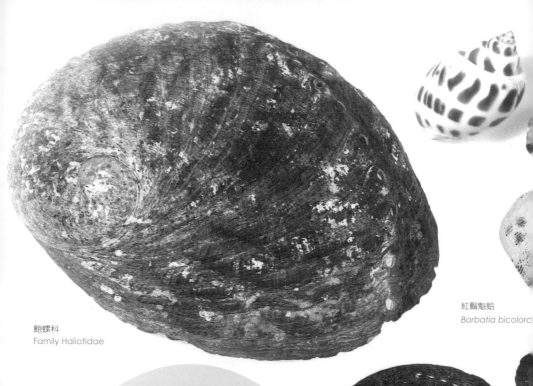

鮑螺科
Family Haliotidae

紅鬍魁蛤
Barbatia bicolorata

餐桌寶貝。
PART.12

Collections Of Nature

鮑魚、九孔都是餐桌上的高級
食材。除了吃,我覬覦的是牠
們美麗的外殼,殼內閃亮的七
彩質感也讓人驚艷。餐桌上,
還有許多貝類外殼紋路都很美
麗,可以在食用時一邊欣賞,
一邊收集。

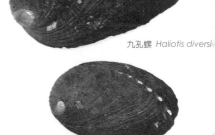

九孔螺 Haliotis diversi

圓鮑螺
Haliotis ovina

Chapter 4. Collections Of Nature

162

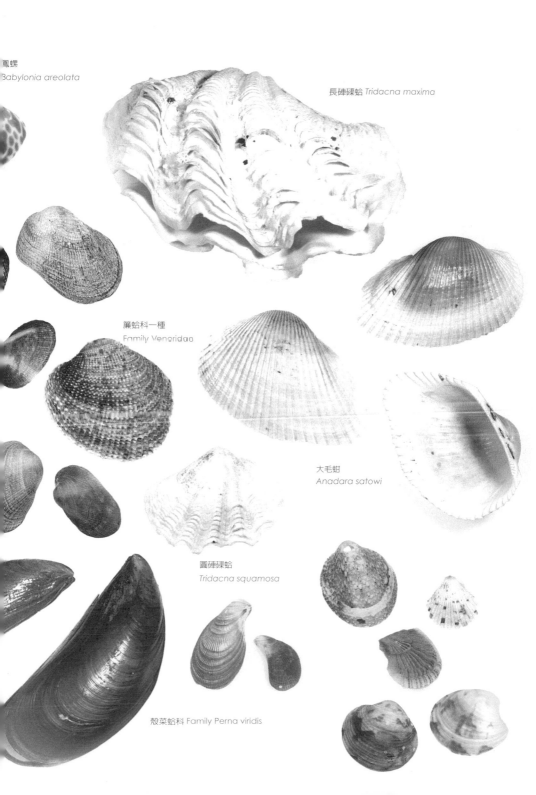

鳳螺
Babylonia areolata

長硨磲蛤 Tridacna maxima

簾蛤科一種
Family Veneridae

大毛蚶
Anadara satowi

圓硨磲蛤
Tridacna squamosa

殼菜蛤科 Family Perna viridis

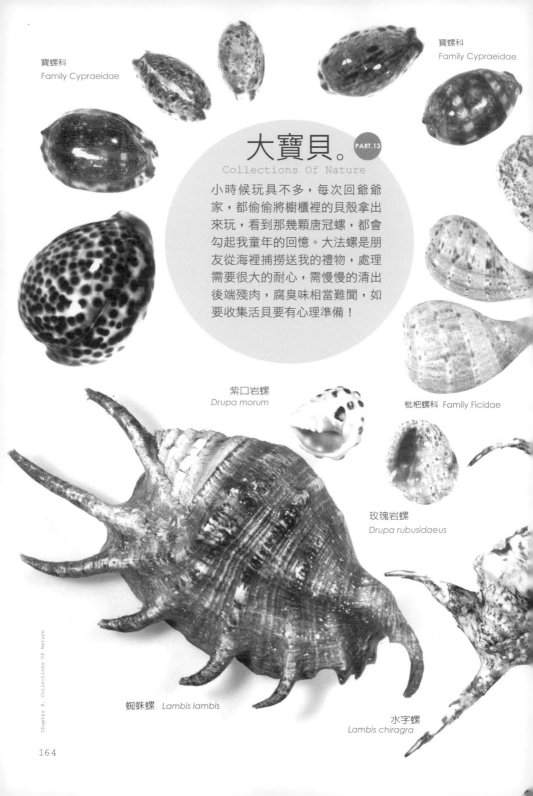

寶螺科
Family Cypraeidae

寶螺科
Family Cypraeidae

大寶貝。 PART.13
Collections Of Nature

小時候玩具不多，每次回爺爺家，都偷偷將櫥櫃裡的貝殼拿出來玩，看到那幾顆唐冠螺，都會勾起我童年的回憶。大法螺是朋友從海裡捕撈送我的禮物，處理需要很大的耐心，需慢慢的清出後端殘肉，腐臭味相當難聞，如要收集活貝要有心理準備！

紫口岩螺
Drupa morum

枇杷螺科 Family Ficidae

玫瑰岩螺
Drupa rubusidaeus

蜘蛛螺 *Lambis lambis*

水字螺
Lambis chiragra

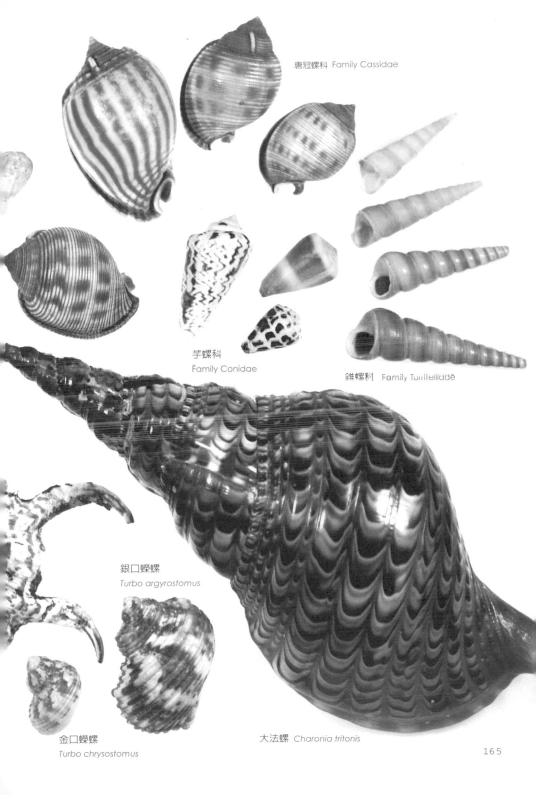

唐冠螺科 Family Cassidae

芋螺科
Family Conidae

錐螺科 Family Turritellidae

銀口蠑螺
Turbo argyrostomus

金口蠑螺
Turbo chrysostomus

大法螺 *Charonia tritonis*

雪山寶螺
Cypraea caputserpentis

紫口寶螺
Cypraea carneola

蠑螺科
Family Lunella

PART.14 小寶貝。
Collections Of Nature

每次到蘭嶼，朋友總要和我比賽
誰找到的貝殼最小，所以我有一
堆「小寶貝」。常聽到有人倡導
「不撿貝殼還寄居蟹一個家」，
我的觀察發現，害寄居蟹沒有
家，最大的影響是海岸線破壞，
少量採集及守護海岸線才能發揮
留住貝殼和寄居蟹最大功效。

漁笱蜑螺
Nerita albicilla

寶螺科 Family Cypraeidae

金環寶螺
Cypraea annulus

蜑螺科
Family Neritidae

寶螺科
Family Cypraeidae

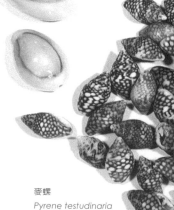

麥螺
Pyrene testudinaria

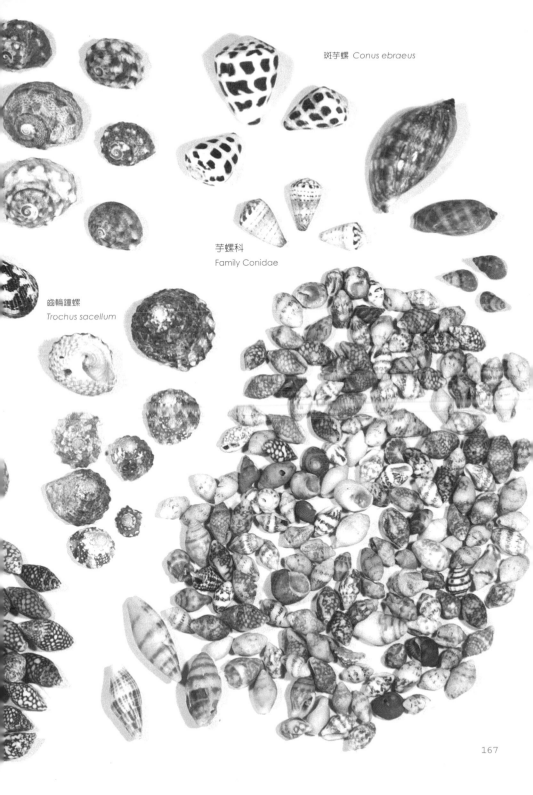

斑芋螺 *Conus ebraeus*

芋螺科
Family Conidae

齒輪鐘螺
Trochus sacellum

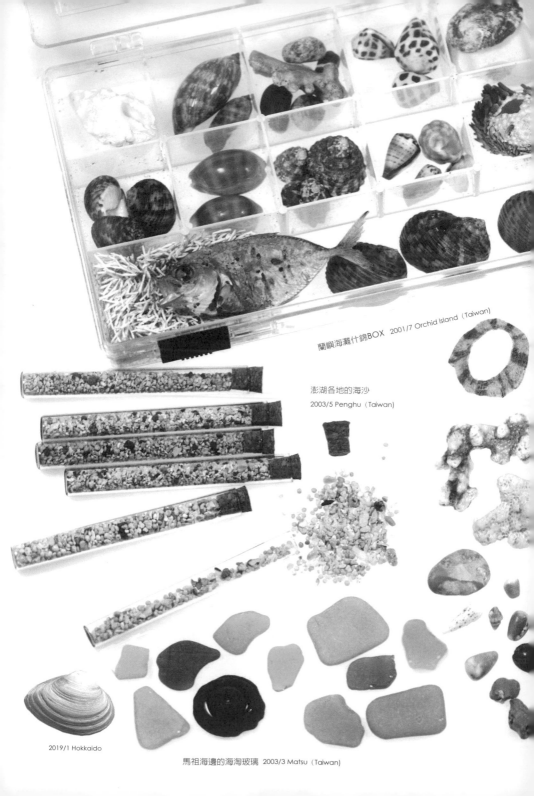

蘭嶼海灘什錦BOX 2001/7 Orchid Island（Taiwan）

澎湖各地的海沙
2003/5 Penghu（Taiwan）

2019/1 Hokkaido

馬祖海邊的海淘玻璃 2003/3 Matsu（Taiwan）

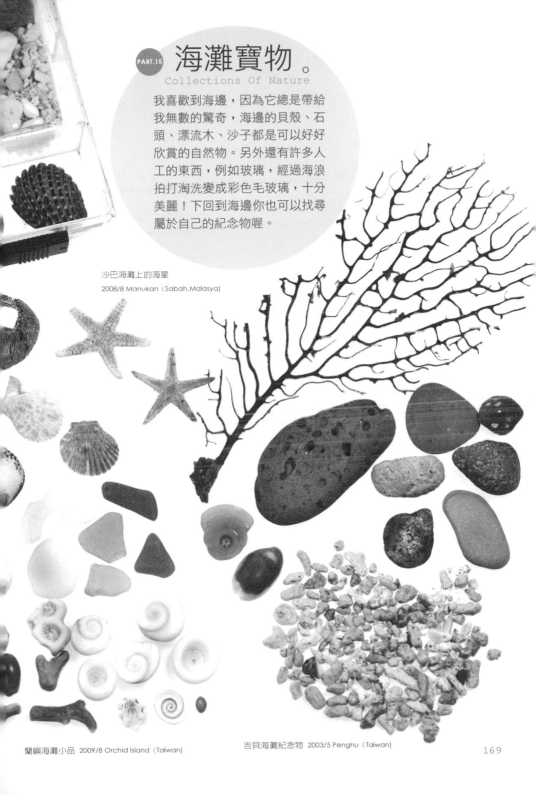

PART.15 海灘寶物。
Collections Of Nature

我喜歡到海邊，因為它總是帶給我無數的驚奇，海邊的貝殼、石頭、漂流木、沙子都是可以好好欣賞的自然物。另外還有許多人工的東西，例如玻璃，經過海浪拍打淘洗變成彩色毛玻璃，十分美麗！下回到海邊你也可以找尋屬於自己的紀念物喔。

沙巴海灘上的海星
2008/8 Manukan（Sabah,Malasya）

蘭嶼海灘小品 2009/8 Orchid Island（Taiwan）

吉貝海灘紀念物 2003/5 Penghu（Taiwan）

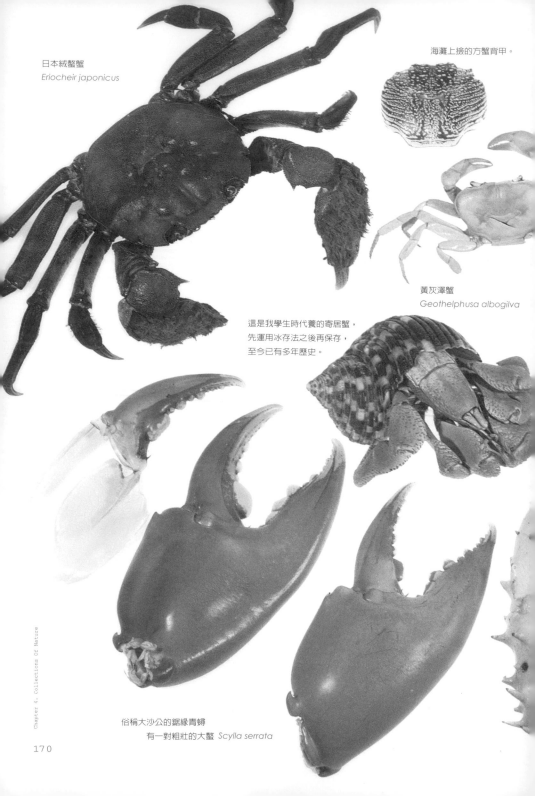

日本絨螯蟹
Eriocheir japonicus

海灘上撿的方蟹背甲。

黃灰澤蟹
Geothelphusa albogilva

這是我學生時代養的寄居蟹，
先運用冰存法之後再保存，
至今已有多年歷史。

俗稱大沙公的鋸緣青蟳
有一對粗壯的大螯 *Scylla serrata*

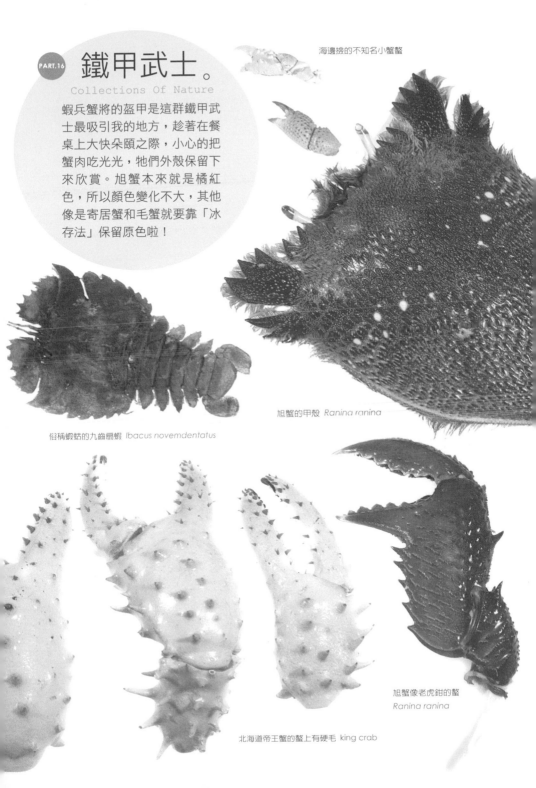

鐵甲武士。

Collections Of Nature

蝦兵蟹將的盔甲是這群鐵甲武士最吸引我的地方，趁著在餐桌上大快朵頤之際，小心的把蟹肉吃光光，牠們外殼保留下來欣賞。旭蟹本來就是橘紅色，所以顏色變化不大，其他像是寄居蟹和毛蟹就要靠「冰存法」保留原色啦！

海邊撿的不知名小蟹螯

俗稱蝦蛄的九齒扇蝦 *Ibacus novemdentatus*

旭蟹的甲殼 *Ranina ranina*

旭蟹像老虎鉗的螯
Ranina ranina

北海道帝王蟹的螯上有硬毛 king crab

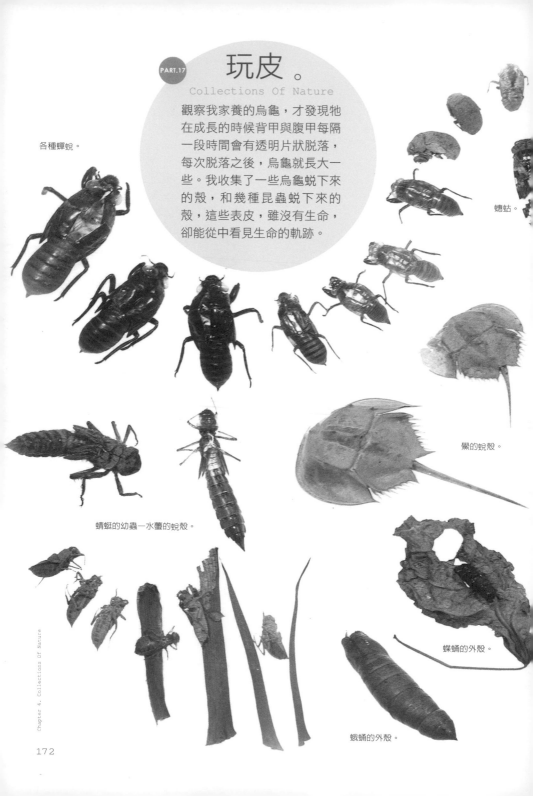

玩皮。

Collections Of Nature

觀察我家養的烏龜，才發現牠在成長的時候背甲與腹甲每隔一段時間會有透明片狀脫落，每次脫落之後，烏龜就長大一些。我收集了一些烏龜蛻下來的殼，和幾種昆蟲蛻下來的殼，這些表皮，雖沒有生命，卻能從中看見生命的軌跡。

各種蟬蛻。

螻蛄。

鱟的蛻殼。

蜻蜓的幼蟲—水蠆的蛻殼。

蝶蛹的外殼。

蛾蛹的外殼。

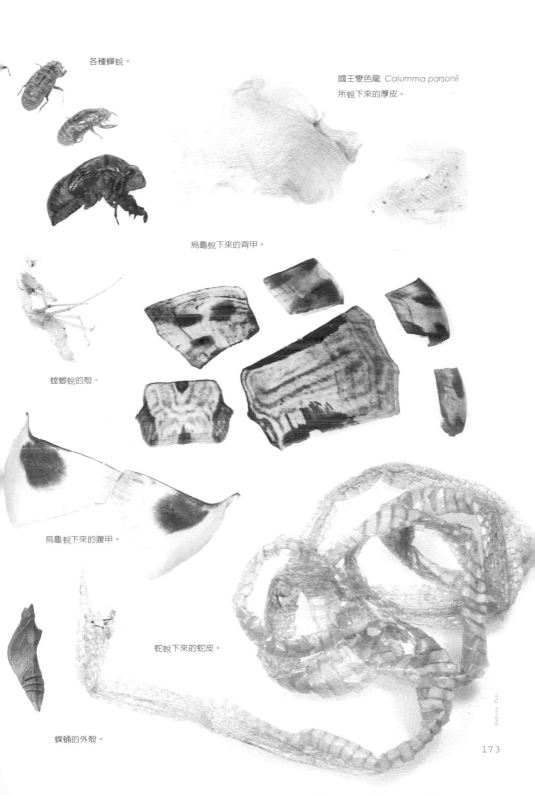

各種蟬蛻。

國王變色龍 *Calumma parsonii*
所蛻下來的厚皮。

烏龜蛻下來的背甲。

螳螂蛻的殼。

烏龜蛻下來的腹甲。

蛇蛻下來的蛇皮。

蝶蛹的外殼。

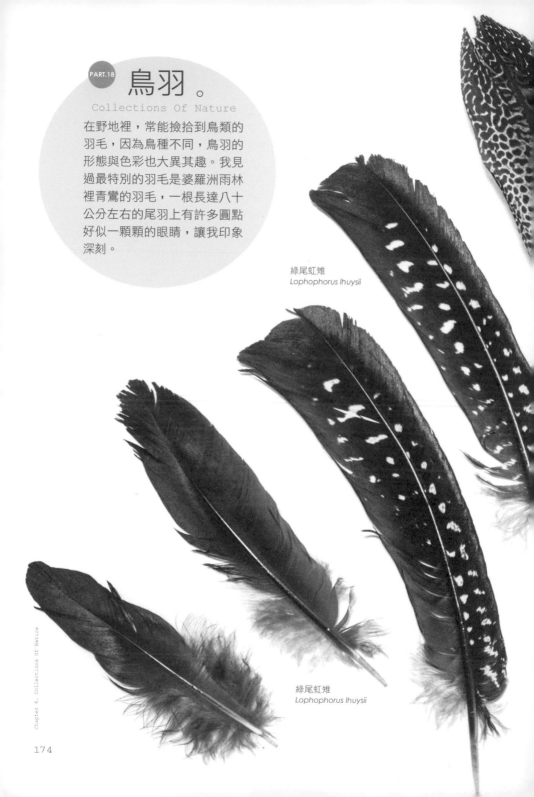

鳥羽。
Collections Of Nature

在野地裡，常能撿拾到鳥類的
羽毛，因為鳥種不同，鳥羽的
形態與色彩也大異其趣。我見
過最特別的羽毛是婆羅洲雨林
裡青鸞的羽毛，一根長達八十
公分左右的尾羽上有許多圓點
好似一顆顆的眼睛，讓我印象
深刻。

綠尾虹雉
Lophophorus lhuysii

綠尾虹雉
Lophophorus lhuysii

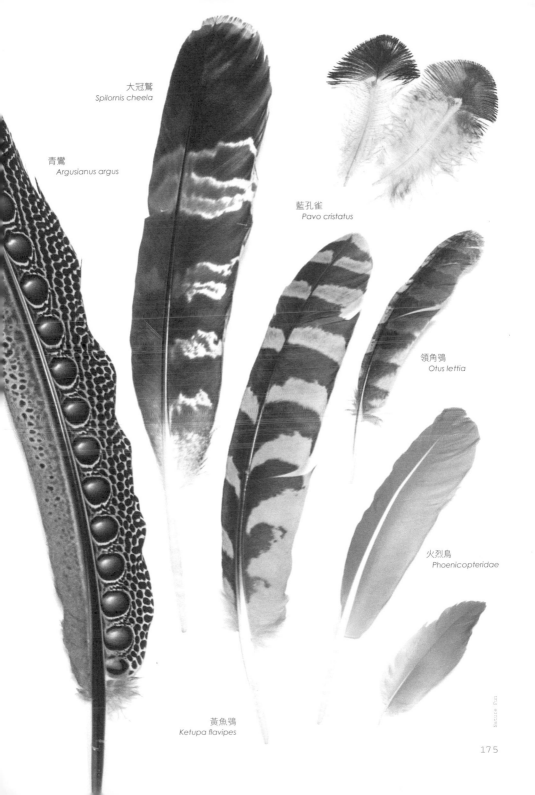

大冠鷲
Spilornis cheela

青鸞
Argusianus argus

藍孔雀
Pavo cristatus

領角鴞
Otus lettia

火烈鳥
Phoenicopteridae

黃魚鴞
Ketupa flavipes

Nature Fun

175

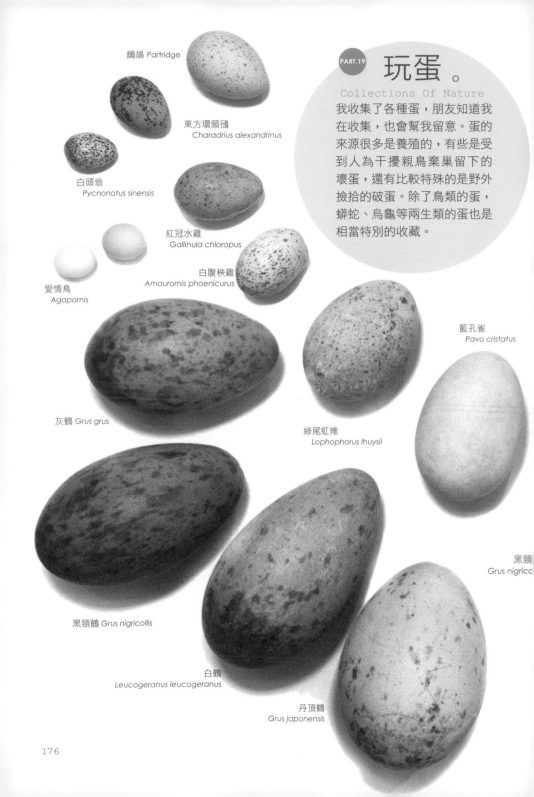

鷓鴣 Partridge

東方環頸鴴
Charadrius alexandrinus

白頭翁
Pycnonotus sinensis

紅冠水雞
Gallinula chloropus

白腹秧雞
Amaurornis phoenicurus

愛情鳥
Agapornis

玩蛋。

Collections Of Nature

我收集了各種蛋了，朋友知道我
在收集，也會幫我留意。蛋的
來源很多是養殖的，有些是受
到人為干擾親鳥棄巢留下的
壞蛋，還有比較特殊的是野外
撿拾的破蛋。除了鳥類的蛋，
蟒蛇、烏龜等兩生類的蛋也是
相當特別的收藏。

藍孔雀
Pavo cristatus

灰鶴 *Grus grus*

綠尾虹雉
Lophophorus lhuysii

黑頸
Grus nigrico

黑頸鶴 *Grus nigricollis*

白鶴
Leucogeranus leucogeranus

丹頂鶴
Grus japonensis

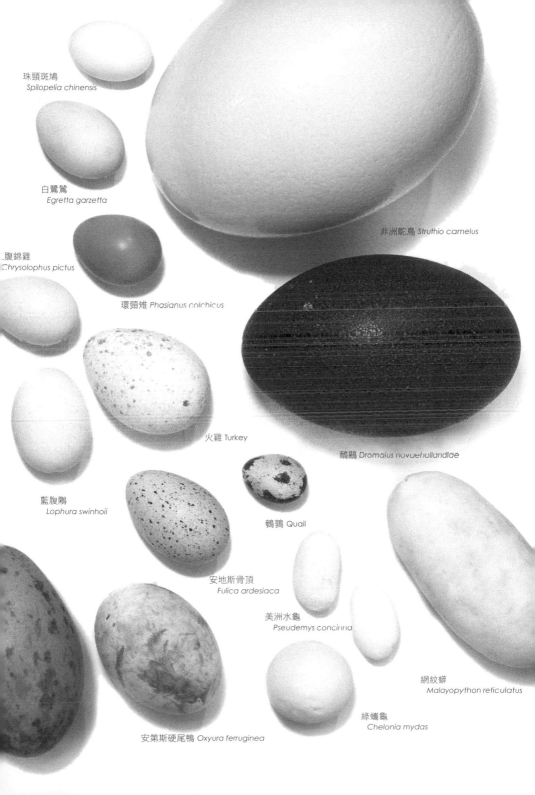

珠頸斑鳩
Spilopelia chinensis

白鷺鷥
Egretta garzetta

非洲鴕鳥 *Struthio camelus*

腹錦雞
Chrysolophus pictus

環頸雉 *Phasianus colchicus*

火雞 Turkey

鴯鶓 *Dromaius novaehollandiae*

藍腹鷴
Lophura swinhoii

鵪鶉 Quail

安地斯骨頂
Fulica ardesiaca

美洲水龜
Pseudemys concinna

網紋蟒
Malayopython reticulatus

綠蠵龜
Chelonia mydas

安第斯硬尾鴨 *Oxyura ferruginea*

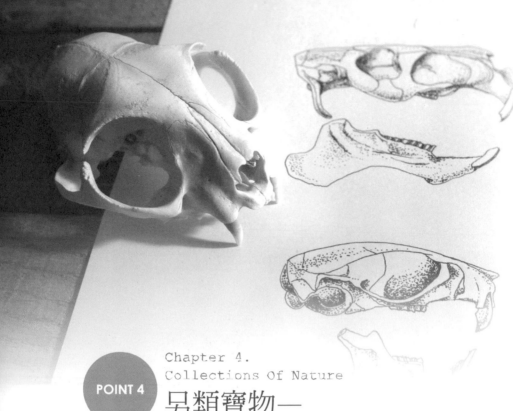

Chapter 4.
Collections Of Nature

POINT 4

另類寶物—
動物白骨不可怕

　　講到骨骼，很多人都會聯想到西遊記裡頭對著唐三藏虎視眈眈的白骨精，電影「神鬼奇航」裡從海盜船上竄出的白骨兵團也讓人印象深刻。從鄉野傳奇一直到電視、電影，都將我們的骨骼與「恐怖」二字劃上等號，因此很多人看到骨骼時「陰森森」的感覺便油然而生，當然，會讓人有這樣聯想，是因為見到骨骼，表示這是一個生命消逝後的產物。記得我中學時，曾反覆背誦著歷史課本裡的一段話：「1929年，考古學家在北京房山縣周口店發掘出一個完整的頭蓋骨，命名為『北京猿人』，這個發現讓人類的演化史往前推進了七十萬年，種種跡證也可以證明當時已會用火。」讀到這段歷史，讓我對這個已經在二次大戰期間遺失的史前人類頭骨，竟然可以探究出這麼多已經過往的史實，感到十分好奇。

雖然，我沒成為考古學家，不過仍然保有對於生物骨骼的好奇，但能接觸骨骼機會是微乎其微的。開始學習美術之後，因為畫靜物畫的關係，常有機會畫到牛的頭骨，還記得當時老師要我們仔細觀察，頭骨的節理，骨骼間的細縫與線條，甚至要每個人用手觸摸，感受一下頭骨的立體變化。仔細觀察下才發現，這個老天爺所設計的骨架，可是處處充滿機關和設計感。也因為動物是由骨骼所架構而成，因此像林布蘭特、達文西等知名畫家，在人物畫之前，都會仔細研究骨骼形態，甚至為此還參與人體解剖，藉由觀察，畫出更傳神的人像。雖然我們不是大畫家，但是如果有機會接觸各種動物的骨骼，你也可以來做一番的自然觀察，藉此了解生物的習性與身體構造。

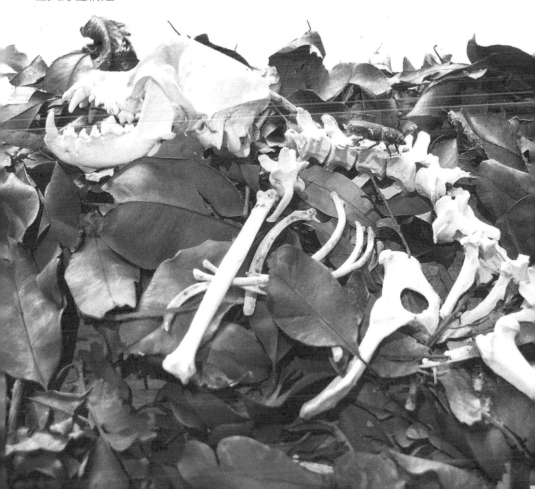

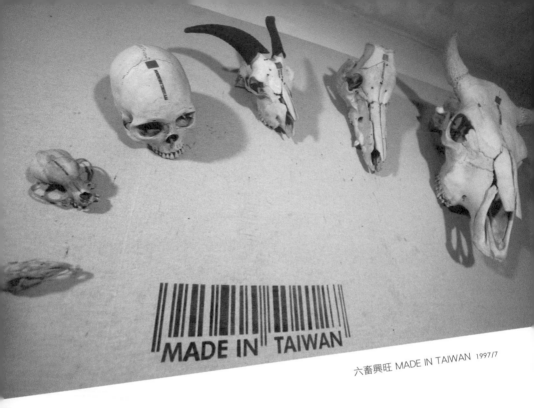

六畜興旺 MADE IN TAIWAN 1997/7

動物頭骨的觀察

　　要觀察動物的骨骼，博物館當然是最方便的場所，各地的科學博物館、歷史博物館、動物園等相關展示場都有動物骨骼的展出，除了現生的生物骨骼展出，博物館也常會有一些遠古恐龍的化石骨骼特展，這些生命留下來的軌跡都是值得我們觀察與欣賞的。不過，若是想在野外看見動物的遺骨，就可遇不可求了；建議想要收集與觀察動物頭骨的讀者，幾個河川的出海口與紅樹林的泥灘地都是可能的搜尋區域，因為有螃蟹與其他的食腐生物幫忙，我曾在這些區域收集過幾個十分乾淨的頭骨，不過大多都是狗與貓這些都市型的生物，從沒在這裡看過真正的野生動物骨骼。此外，也可以到菜市場向肉販詢問，有機會取得牛、羊、豬的頭骨，不過這類頭骨都需要經過剔除殘肉的處理，不然會發臭腐爛。在野外撿拾到的頭骨，可以先用熱水燙過消毒，並用牙刷刷洗表面的泥土、青苔，再用稀釋的漂白水浸泡，會讓它變得更白淨，由於骨骼不易腐壞，因此只要做好上述的清理，便可做長久的收藏，不過這些都需要一些時間，我曾收集了牛、羊、雞、狗、豬的頭骨做成了一個名為「六畜興旺 MADE IN TAIWAN」的作品，前後準備，就花了三年。

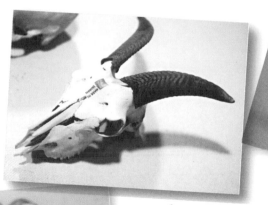

SHEEP 山羊頭骨

PIG 豬的頭骨

DOG 狗的頭骨

CATTLE 牛的頭骨

HUMAN 人頭骨模型

CHICKEN 公雞的頭骨

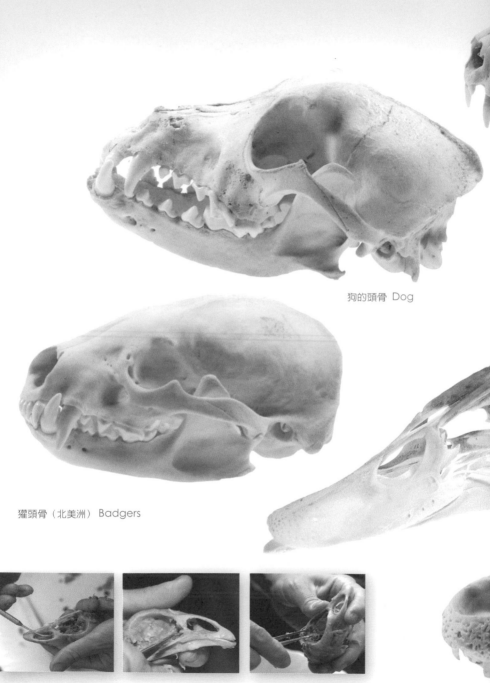

狗的頭骨 Dog

獾頭骨（北美洲） Badgers

要自己製作頭骨標本，就必須有耐心的將頭骨上的殘肉用工具仔細挑乾淨。

貓的頭骨 Cat

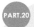

頭骨。

Collections Of Nature

收集這些頭骨常常都是在戶外不經意的發現，當然在撿拾的時候，我都會觀察確認是否還有血肉殘留，判斷之後該如何處理。而像鴨子頭骨則是晚餐留下來的。骨骼並不可怕，觀察動物頭骨，有助於你更了解牠們的生態喔！

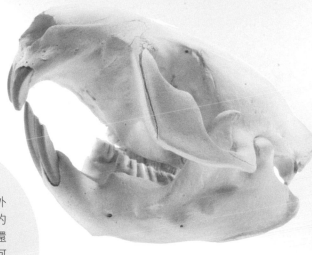

河狸頭骨（北美洲） *Castor canadensis*

鴨子頭骨 Duck

凱門鱷頭骨（南美洲） *Caiman latirostris*

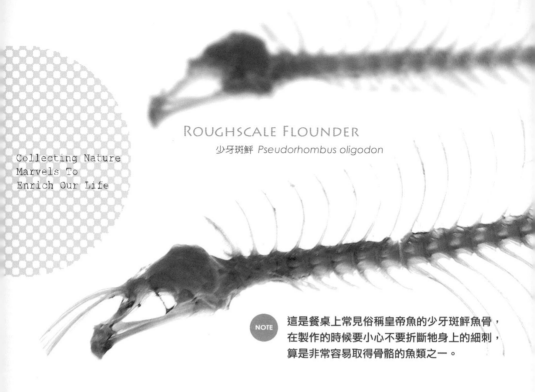

NOTE 這是餐桌上常見俗稱皇帝魚的少牙斑鮃魚骨，
在製作的時候要小心不要折斷牠身上的細刺，
算是非常容易取得骨骼的魚類之一。

海洋生物的骨骼觀察

　　若對於哺乳類動物的頭骨還是有些害怕的朋友，也可以選擇魚類骨骼來觀察。尤其是海洋魚類，魚骨較粗，比較容易取下做成標本，而且難度較低，小朋友都能參與。像俗稱皇帝魚的牛舌比目魚、紅衫都可以在煎或清蒸方式的烹煮過後，再仔細的剔除魚肉，當然魚肉是在細細剔除之後，再細細品味，祭五臟廟！剔除魚肉後的魚骨用清水清洗，確認沒有魚肉殘留後，放在通風處陰乾，待完全乾燥硬化後，就成了美麗的骨骼標本！另外，國人愛吃的海膽，多刺的外皮下，也有美麗的骨質硬殼，這也是我們有機會收集到的骨骼之一。這是不須經過任何化學處理，而且可以輕鬆的在餐桌上完成的自然觀察與記錄，兼顧「好吃又好玩」，是值得鼓勵父母與孩子一起參與的活動！你曾經仔細觀察過上述這些生物的骨骼嗎？其實，換個角度看，所有脊椎動物包括我們人類，身上都有骨頭，如果能拋下無謂的恐懼，用美的角度來欣賞動物的骨骼，觀察它的組合方式與構造，我想，你會對造物者燃起更加崇敬之心！

Sea Urchin

PART.21

海洋之骨。

Collections Of Nature

這些魚骨、魚牙都是在餐桌上
留下來的紀念品。黃魚的耳石
則是有次吃魚時，以為自己吃
到了石頭，經過查證才發現這
是牠的平衡器官。有機會一邊
吃飯一邊研究與認識海洋生物
的骨骼吧。

魚的牙齒。

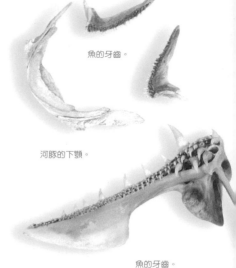

河豚的下顎。

魚的牙齒。

黃魚頭部
有平衡作用的耳石。

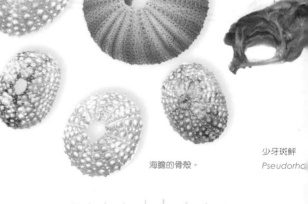

烏賊的口器。

海膽的骨殼。

少牙斑鮃
Pseudorho

少牙斑鮃 *Pseudorhombus oligodon*
俗稱呈帝魚的魚骨。

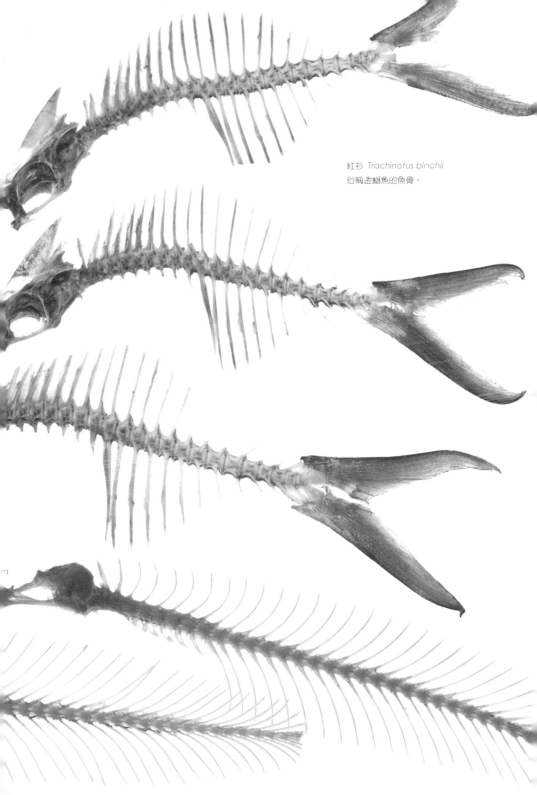

紅衫 *Trachinotus blochii*
俗稱金鯧魚的魚骨。

CHAPTER 5

生活裡的野趣

The Fun Of Nature

COCKRONCH
visual design studio

COCKROACH VISUAL DESIGN STU

放入各種種子的鐵門，整個變得很不一樣。

POINT 1

Chapter 5.
The Fun Of Nature

充滿自然野趣的生活空間

　　朋友來到我家，都會對屋內的富有野味的室內陳設充滿好奇，很多人更關心我多少錢裝修。其實說穿了，房子格局只是一個小點，有計劃的佈置與陳設才是讓居家環境美麗與舒適的一大要件。我家就是充滿野趣的空間，沒有花費多少錢，但在收集自然物與布置上花了很多的時間，不過，只要善用自然的元素就能讓自己每天都跟喜愛的大自然為伍。

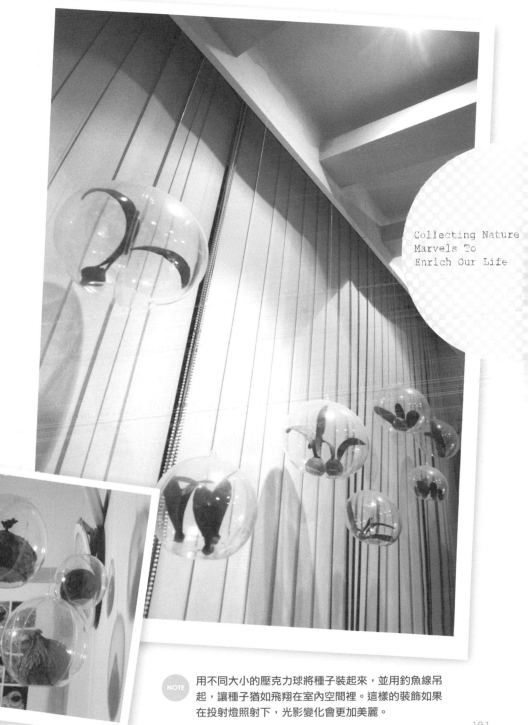

Collecting Nature
Marvels To
Enrich Our Life

NOTE 用不同大小的壓克力球將種子裝起來，並用釣魚線吊
起，讓種子猶如飛翔在室內空間裡。這樣的裝飾如果
在投射燈照射下，光影變化會更加美麗。

NOTE

種子本來就形態多變，因此我都用造型最單純的壓克力盒來存放，但壓克力盒平放時非常占空間，所以我把它們堆疊起來做家中的擺飾。

整理與陳設的選材

　　講到自然物的居家布置，就不得不再提到先前曾說過的自然物「整理」的部分，在野地裡收集自然物之後，一定要花時間來做整理工作，把自然物風乾之後放入收藏盒之中；若想要拿來擺設，就要考慮使用透明的壓克力盒子來承裝。我喜歡到台北後火車站的太原路上，專門販售瓶罐與壓克力盒的店家來選購合適的容器；能夠完整收納當然是選擇的第一要件，再者，我會挑選形態相同的盒子（或罐子），因為自然物種類不同，形狀也不同，若再用各式各樣大大小小的罐子或盒子來裝，家中肯定非常混亂。我最常用一種長方形的壓克力盒子來裝東西，這種盒子分成有格子（分成八格）與沒有格子兩種，方便攜帶，在收納時也能平放或站立堆疊，由於形狀簡單，因此價格也較便宜，且容易購買，還不太需要擔心斷貨（塑膠類或各式瓶罐，廠商通常都一次生產一大批，若市場上用途不廣，導致銷售不佳，廠商就賣完為止，不再生產），愛自然的人也許會一直這樣收集下去，但若往後買不到相同的盒子承裝就比較麻煩了，因此，我若遇見形態特殊又合用的盒子，我都會多收藏幾個！平常在家，我會將這些存放自然物的壓克力盒找一個背後有牆的空間橫放垂直堆疊，這一放就成了一個新的展示！

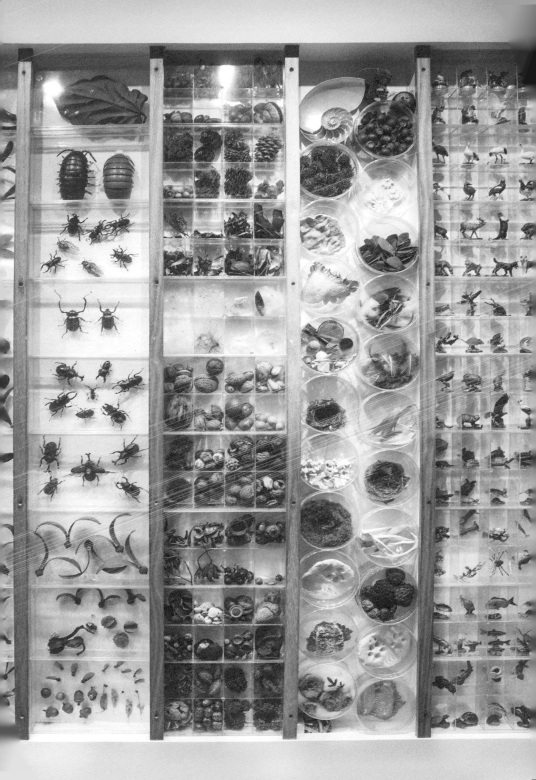

多點巧思省點花費

　　由於自然物本身顏色就比較深，若家裡要擺設這些物品，牆壁顏色盡量單純，白牆壁最合適做自然陳設了。我家的白色大門上，用裝化妝品的圓形透明盒子，裝入在路燈下撿拾死去的昆蟲，牠們都是自然死亡，因此這些蟲子大多都有損傷、斷腳，在擺設時，還必須考慮到如何運用盒子的形態，讓人無法一眼看出蟲子的殘缺；一共十多種的排列組合，用矽膠（俗稱矽尼康，用於接合玻璃用）沾黏在鐵門上，就成了一個昆蟲展示的大門！其實用一點心，不須花大錢，就能讓你的生活空間美起來；家中還有一個自己釘製的桌子，造形簡單，但桌面裡就是收納空間，將自己收藏的自然物放入，再覆上一片強化玻璃，就成了一個精美又實用的桌子，這樣的製作比起家具行所賣動輒上萬元的貝殼桌來說經濟又實惠！若是想在辦公桌上也有自然風味，在桌上放上小植物佈置之餘，加入一兩顆手繪動物的石頭，馬上讓愛自然的你心情愉悅！

　　居家生活之中，還有很多的空間可以帶入自然元素，例如餐廳可以擺上一條用植物敲染的餐桌布，房間窗簾可以用樹葉拓印的方式製作，牆上再掛上種子拼貼的畫作，這樣家裡到處都有自然風！我生活在都市裡，住的是三十年的老公寓，不過只要用點心，平常我們所收集的自然物都可以成為生活的一部分！喜歡自然的你，不要將自然物撿回家就不管了，運用一些巧思，將大自然融入生活中，享受自然即生活，生活即自然的野趣！

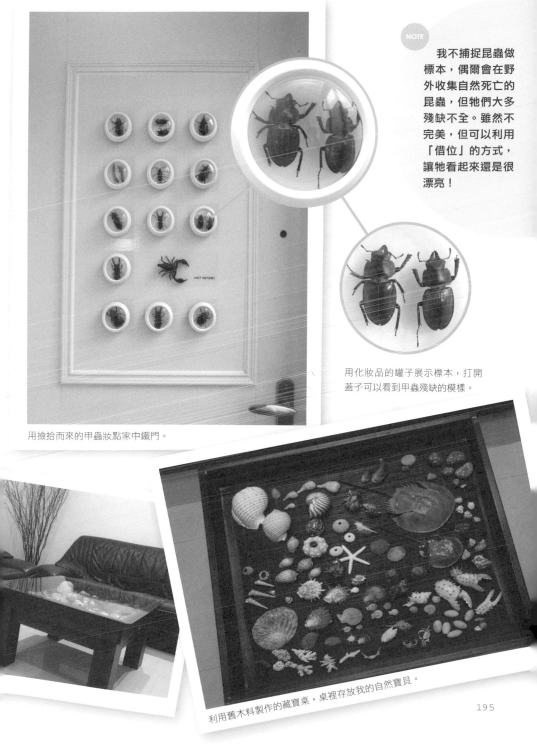

NOTE

我不捕捉昆蟲做標本，偶爾會在野外收集自然死亡的昆蟲，但牠們大多殘缺不全。雖然不完美，但可以利用「借位」的方式，讓牠看起來還是很漂亮！

用化妝品的罐子展示標本，打開蓋子可以看到甲蟲殘缺的模樣。

用撿拾而來的甲蟲妝點家中鐵門。

利用舊木料製作的藏寶桌，桌裡存放我的自然寶貝。

POINT 2

愛犬MIGO的碗上有著牠專屬的石頭標誌。

Chapter 5.
The Fun Of Nature

「石」在的自然生活

石頭彩繪除了好玩以外，我將它拿來當做生活裡的居家擺飾。石頭不易損壞，在生活空間裡也可以隨意調換位置放置。我喜歡在小盆栽上放上手繪的石頭，讓盆栽更有「野趣」，除此之外，在家中的書櫃上、餐桌上或其他的小空間，都可運用你的巧思，將這些彩繪小石頭妝點在這些不起眼的位置，你將會發現，住在這樣充滿想像力的空間裡，生活「石」在很有趣喔！

彩繪的石頭也可以當成商店的宣傳展示。

Chapter 5. The Fun Of Nature

196

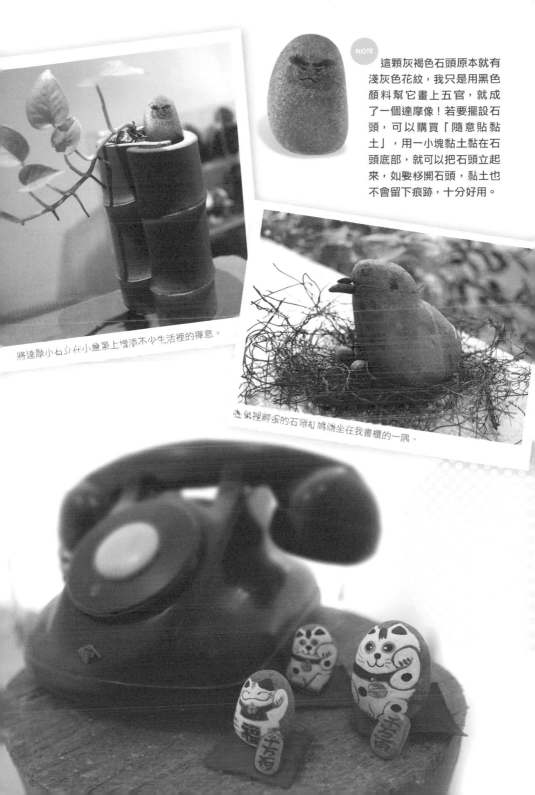

NOTE 這顆灰褐色石頭原本就有淺灰色花紋，我只是用黑色顏料幫它畫上五官，就成了一個達摩像！若要擺設石頭，可以購買「隨意貼黏土」，用一小塊黏土黏在石頭底部，就可以把石頭立起來，如要移開石頭，黏土也不會留下痕跡，十分好用。

將達摩小石公仔在小盆景上增添不少生活裡的禪意。

在巢裡孵蛋的石頭和鳩端坐在我書櫃的一隅。

Chapter 5.
The Fun Of Nature

垃圾變身自然風

在野外養成了「拾荒」的習慣,回到都市裡,還是改不了這樣的毛病,經過垃圾堆,總不免東張西望一番!因為曾經在垃圾桶邊撿過許多被別人拋棄的舊愛,經過一番巧思整理與重組,別人的舊愛,到了我家都變成了有自然風味的新歡!不過,這些東西都是可遇不可求,我曾在垃圾堆撿到一個直徑約六十公分寬的漏斗狀玻璃罩子,我猜是某家人不要的透明燈罩;我想把它拿來養魚,因此在簡單的清洗過後,就將底部的缺口用矽膠和玻璃片補起來,待矽膠全乾之後,便裝水放入水生植物和魚,一個廢棄的燈罩,就成了一個造型特殊的魚缸!

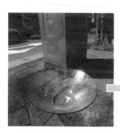 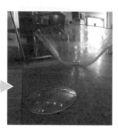

NOTE

先用差不多大小的透明培養皿來接合玻璃燈罩下方的洞,再用矽膠黏合。

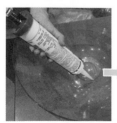

Collecting Nature
Marvels To
Enrich Our Life

　　我用撿來的燈罩做魚缸，還用撿來的竹製鳥籠與藤編籃子做燈罩。被拋棄的舊鳥籠，在裡頭點上一盞燈泡，透出鳥籠外的迷濛燈光夾雜著竹枝彎曲的籠子線條，另有一番風味！不僅如此，到海邊淨灘時撿到的各色玻璃碎片，也可以變成美麗的裝飾品，被海浪淘洗過後的玻璃碎片四周圓滑，表面帶有一些磨砂質感，有種特殊的溫潤感，這也是我去海邊必撿的「垃圾」之一，因為這樣圓滑美麗的玻璃片，除了可以裝飾水瓶、水族箱，還可以化身成項鍊首飾！由這幾個創作來看，是垃圾還是寶貝，界限只在一線之間，想要用別人不要的舊愛化身成動人的自然風新歡嗎？動動你的腦筋吧！

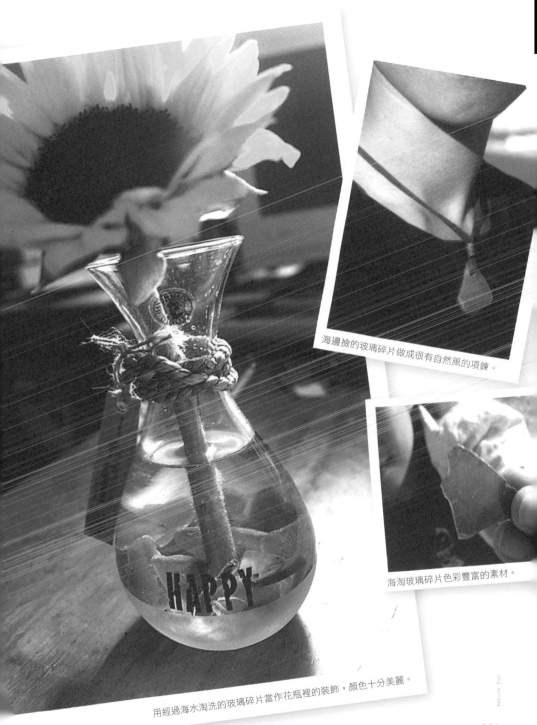

海邊撿的玻璃碎片做成很有自然風的項鍊。

海淘玻璃碎片色彩豐富的素材。

用經過海水淘洗的玻璃碎片當作花瓶裡的裝飾，顏色十分美麗。

CHAPTER 6

大自然尋寶走趣

Treasure Hunting in Nature

IN THE MOUNTAINS

山區郊野藏珍寶。

山區郊野是收集自然物最佳的場所，
只要時常到森林步道裡走走逛逛，
無論枯枝落葉、各式種子、鳥巢羽毛、
動物頭骨或是昆蟲遺體，都是有可能拾獲的寶藏，
而且因為山區的海拔高度不同，
低、中、高海拔都各自有不同的物種分布，
因此山區郊野可以尋獲的自然物是最為豐富多樣的。

※ 備註：國家公園與保護區裡禁止任何形式的採集，小心觸法喔！

ON THE BEACH

海岸線尋寶。

海岸邊也是尋找自然物的好地方，
在沙灘上行走，沿著海浪拍打的泡沫痕跡搜尋，
可以發現許多各式的貝殼、珊瑚與小石頭，
這片地帶也常能看到海漂植物的種子，
此外漂流木與各式各樣的海洋垃圾也夾雜在其中，
無論圓潤的紅磚或彩色的玻璃碎片
都有機會在這裡找到，來到海邊只要仔細搜尋，
都可以發現許多珍貴的寶藏。

※ 備注：保護區與國家公園禁止任何的採集！
但是垃圾除外喔！所以是可以撿玻璃碎片與紅磚的。
撿拾漂流木必須遵守林務局規範，
不是所有漂流木都可以隨意撿拾喔！

IN THE STREAM

溪邊遍地都是寶 。

Collecting Nature
Marvels To
Enrich Our Life

溪流邊的河床上是郊遊的好地點，
一個個大石頭都是大畫布，小型石頭的彩繪素材也在這裡收集。
此外，河邊的大石頭旁邊有時可收集到水蠆（蜻蜓幼蟲）蛻的殼
也常常能收集到一些植物的落葉與種子；
清晨時到河灘地看看，說不定還有動物的腳印可以採集。

※ 備註：彩繪石頭不是塗鴉，在河床畫石頭，請勿使用顏料。
有部分溪流封溪護漁，不能做遊憩活動，前往時要特別注意！

ON CAMPUS

校園藏寶庫。

校園是新的都市綠洲，
由於校園裡的自然生態較不容易受到干擾，
常常有各種生物棲息在其中，
因此在校園裡除了枯枝落葉與種子可以收集，
偶爾也可撿拾到鳥類羽毛與鳥巢，
在教室的樓梯間還有機會發現
被燈光引誘而來的各種昆蟲遺體。

※ 備註：在校園裡撿拾自然物必須遵守學校校規規範，
勿私自摘採植株上的果實與果莢！

POINT 5

IN THE PARKS & STREETS
公園與人行道尋寶。

坐落在都會區裡的公園與人行道，
是收集各式種子、果莢以及枯枝落葉的好地方，
也可以尋找藏在樹上枝枒間的蟬蛻、蝶蛹。
不過要提醒大家，想要在這些地方收集種子，
就必須非常了解季節與各種植物的結果時間，
只要在對的時間前往，
一定能找到你想要的素材。

※ 備註：公園與行道樹同屬公園路燈管理處管轄，
採集必須遵守公園法規範，請勿攀折花木喔！

AT OUR HOMES
居家尋寶貝。

居家環境是封閉的空間，
能夠收集到的自然物相當有限。
不過吃飯的時候就是最佳的採集時刻，
不論是魚骨頭、螃蟹殼、貝類與蛤蜊殼、
各種果核都是收集的對象。
不過收集這些原本是食物的素材，
必須非常細心清理，
才不會發出異味而影響居家衛生。

就是玩自然

Just Nature

Chapter 7.
Just Nature

POINT 1

低頭發現自然之美

　　好多朋友都會問：你做的創作都很美，那些自然物是怎麼找到的？是特別到哪裡的山上找的？我常回答他們：「自然的素材到處都有，我最常收集素材的地方是城市裡的公園！」這樣的答案常讓他們跌破眼鏡，然後又會被質疑：「公園？我常去運動啊，哪有這些寶貝？」其實，在看書的你一定和他們一樣都有同樣的疑惑。

　　事實上，這本書裡頭的自然物和作品，有一半以上是在城市公園裡收集到的。最早開始收集自然物，都是在野地裡，像是山林、溪谷、海邊⋯⋯。但幾次到公園帶活動時，見到清潔人員將枯葉與種子直接掃起倒入垃圾車，突然覺得這些原本在山林間是小動物的食物或是植物養份的自然物，在城市公園裡全成了沒用的垃圾，絕大多數都跟真正的「垃圾」被送進焚化爐裡了。

你一定也和我一樣覺得很可惜吧，所以城市裡的公園綠地，都成了我搜尋自然素材的地方，公園就是我們最佳素材庫，容易抵達而且隨時可去，只要「勤勞」一些，材料可是源源不絕的！

問題來了，雖然知道到處有素材，但無論在野外還是城市公園，如何搜尋寶物才是一大難題。而解決這難題的最佳辦法就是訓練自己自然觀察的能力，常在自然裡行走，發揮你那敏銳的雙眼，仔細的搜尋，必然有所收穫。這樣說好了，當我進入公園，我會先觀察四周環境，當然，地上就是最好的搜尋場所，我在前面〈收藏大自然〉的篇章裡說過，不採樹上的種子、果實，主要是因為樹上的這些自然物尚未熟透與乾燥，摘採後不易保存，很容易就發霉腐敗。另一方面，不攀折花木是我們應有的美德，用撿拾的方法依然能夠找到你想要的。因此，我會先找這些已結果的樹，並搜尋樹下是不是有已經熟透的果實、種子，如果有就可以撿拾，這些自然物除非在下雨之後才拾獲，不然回家之後只要稍微用刷子刷一刷，陰乾數日後就可以收藏，不用大費周章的處理；常然，如果撿到比較潮濕的種子就得花多一些時間陰乾，甚至動用除濕機除濕。

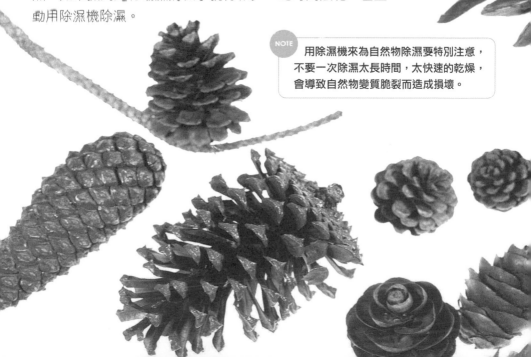

NOTE 用除濕機來為自然物除濕要特別注意，不要一次除濕太長時間，太快速的乾燥，會導致自然物變質脆裂而造成損壞。

用對方法收集自然物

　　樹葉也是我常收集來創作的素材之一，很多朋友也會收集樹葉，尤其是楓葉，也許你和以前的我一樣，撿回葉子之後，回家找一本家裡最厚的書（通常是字典或電話簿，現在已經快看不到了！）夾起來，而往往一夾就是好幾年，之後都是在不經意的情況下翻到這些已經薄如紙片的葉子，並且努力的回想著到底是哪時候和哪段旅程撿到它們！這些年，我已經不這樣做了，因為樹葉夾久了，連葉脈都壓得扁扁的，葉子也沒了質感；把樹葉夾到書裡，是因為怕樹葉還有很多水分，其實樹葉一旦落地，表示它已經沒有什麼水分，葉綠素褪去，只剩下胡蘿蔔素和花青素的葉子慢慢乾燥時，還是會捲起變形，所以我會用一本薄薄的刊物，將樹葉放入，在外用曬衣夾在外緣稍加固定（不是將它壓扁喔！）這是為了防止它們捲曲的方法，而使用這方法大約 3 至 5 天之後，我就會將它們都取出，用盒子裝起來，這樣不但能將葉子外形完整保留，還能維持它原有的質感。

　　找尋自然素材不但要找對位置、用對方法，更進階的收集策略，就是要瞭解想收集的自然物結果與果實成熟的時間，時間到了就到樹下「守株待兔」是最好的方法，以城市裡常見的楓香樹為例，它們的結果時間在每年冬季的 12 月到來年的 1 月間，因此我會選擇在此時到公園收集楓香的果實。熟知結果期，更能幫助你收集，不過在城市裡，還是得先搞清楚公園清潔人員的打掃時間，不然可能會被盡職的他們一掃而空喔！

　　大自然不缺乏美，只缺少那雙發現的眼睛。只要你有一顆發現的心，眼明且手快，在城市裡，你一樣是自然物收集達人！

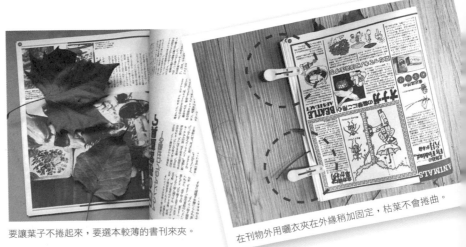

要讓葉子不捲起來，要選本較薄的書刊來夾。　　　　在刊物外用曬衣夾在外緣稍加固定，枯葉不會捲曲。

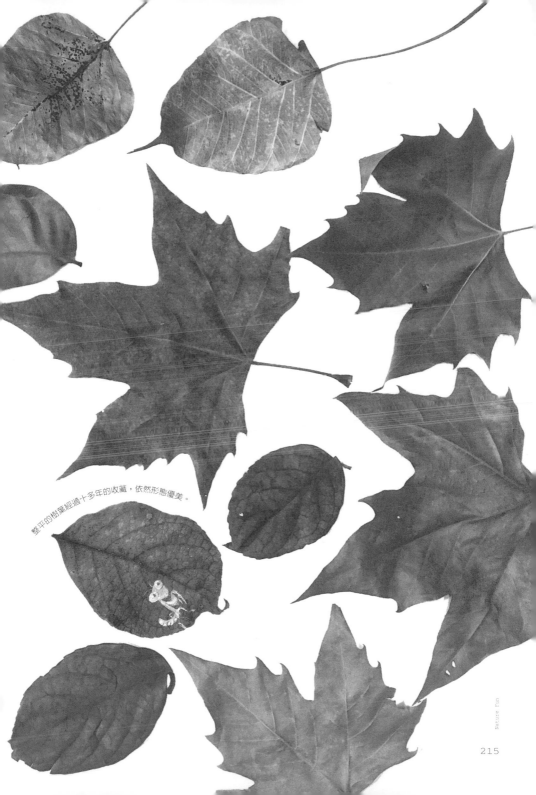

整平的樹葉經過十多年的收藏，依然形態優美。

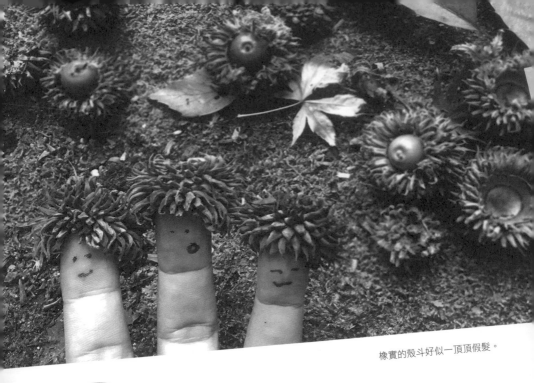

橡實的殼斗好似一頂頂假髮。

Chapter 7.
Just Nature

訓練你的自然想像力

　　弄懂收集方法之後，尋找自然物就輕而易舉了。但為何而收集，又成了另一個難題，畢竟我們都不是研究人員，不是要把自然物拿來做標本，收集自然物的目的主要是用來做自己的生活紀錄與創作，因此如何發現自然裡的野趣和美感，就成為更需要練習的一件事了。

　　要在大自然裡尋寶，「想像力」非常重要；在大自然裡，我常常有很多稀奇古怪的想法，朋友們常常對我說：「很想看看你腦袋裡到底裝了什麼，這麼奇怪！」其實豐富的想像力，會讓生活變得更有趣，但「想像力」到底該怎麼練習？這是相當私人的問題，許多成年人在社會上努力工作，忙碌的生活讓他早就忘記想像力是什麼東西了；找回「想像力」的唯一途徑，就是讓自己回到小時候，試著回想一下五、六歲時的自己是什麼樣子，那個時候的你沒有社會壓力，沒有人限制你，所以你可以天馬行空的亂想，隨手拿起筆就在紙上塗鴉。對，就是這種感覺，那就是「想像力」，而且還伴隨著「創造力」呢！

我們小時候因為對這世界的認識不多，因此對許多事物都有十分深刻的「觀察」過程，觀察、想像、創造……都是生活裡必備的能力，所以我常鼓勵很多朋友，調整心態勇敢的去嘗試，大自然永遠會給你最好的回報的。

　　回到想像力這件事上，其實「亂想」也是一個過程，我常在親子課程裡拿著楓香的果實問台下的孩子與父母親：「覺得這種子像什麼？」，「像種子、像球、像流星鎚……」父母親的回答幾乎都是具象又保守，孩子的回答就很不一樣：「刺蝟、河豚、細菌、星球……」各個答案都充滿創意和想像力，所以，無論你幾歲，找回天馬行空的想像力吧！

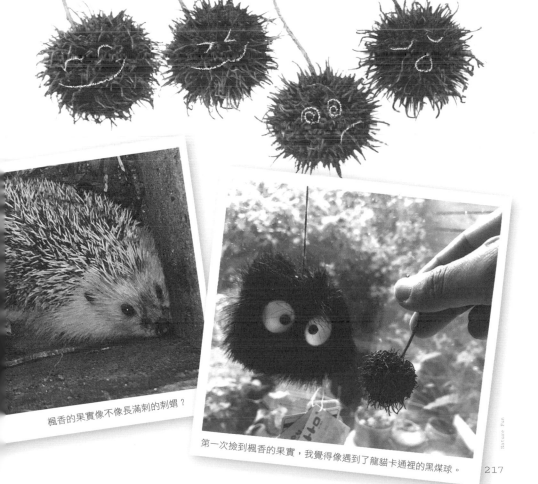

楓香的果實像不像長滿刺的刺蝟？

第一次撿到楓香的果實，我覺得像遇到了龍貓卡通裡的黑煤球。

飲料罐上的臉。

我們可以從生活中開始練習，給自己出一個題目，比如尋找生活中的「臉」，這個臉不是人或動物，而可以是任何一個東西，比如：飲料罐上的臉、馬路上水孔蓋的臉或是森林裡葉子被蟲子咬出的一張臉……。只要花點心思，就可以找到很多有趣的事物！除了有主題的尋找，還可以選一個自然物來做聯想，比如我在越南的森林裡見到一種疑似西番蓮家族植物的葉子，葉子形狀很特別，尖端像被刀子切平了一樣，第一眼看到，就馬上聯想到一串串綠色鬍子掛在樹上，仔細觀察，還覺得它的造型像廟裡拜拜用的擲筊！

另外舉個例子，我在高雄街道上撿到的掌葉蘋婆果實，第一眼就覺得這果實像極了黑猩猩的嘴巴，因此將它創作成「嘻笑」這個作品。而多年之後，我再拿它做創作，換個角度看，這果實也像是大象的屁股，經過觀察與巧思，它便成了我另一個新作品「大象」。

每個人都有與生俱來的想像力，只是你疏於練習而荒廢了，只要你願意重拾這份能力，無論是在哪裡，一切都會變得很有意思，更充滿了樂趣。

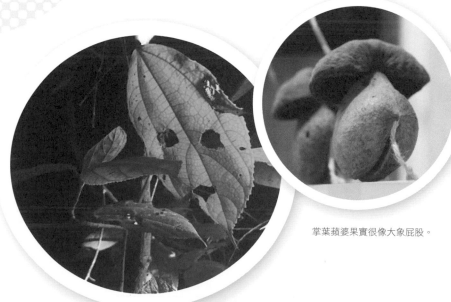

掌葉蘋婆果實很像大象屁股。

森林裡葉子被蟲子咬出的一張臉。

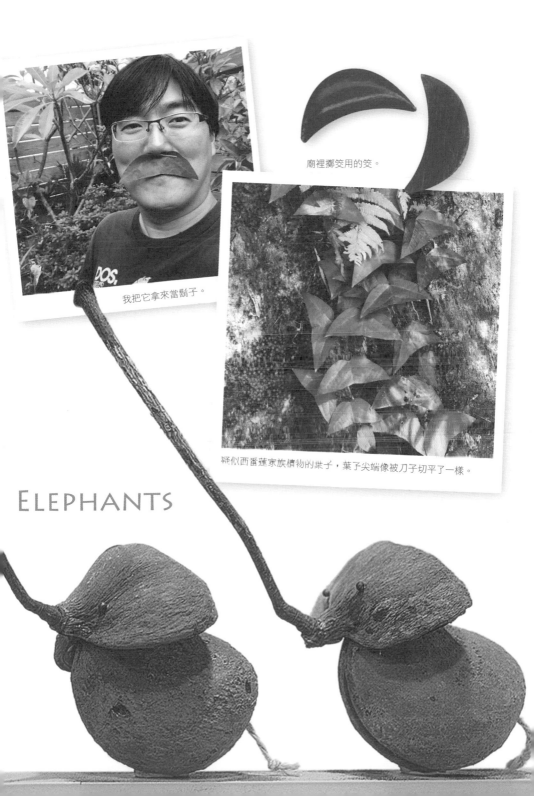

廟裡擲筊用的筊。

我把它拿來當鬍子。

疑似西番蓮家族植物的葉子，葉子尖端像被刀子切平了一樣。

ELEPHANTS

Chapter 7.
Just Nature

人人都是自然藝術家

　　大自然就像一本讀不完的書，永遠有新奇的事物出現，它更像是一個寶庫，越往裡頭挖掘，越有新的發現。《自然野趣 D.I.Y.》自 2009 出版至今，得到相當多海內外的讀者迴響，從大家的回饋裡，我感到相當高興，因為有許多人開始動手做，也開始關心生活周遭的自然環境，寫這本書的主要目的之一，就是想向大家傳達一個觀念：「只要你願意，人人都能做創作」。

　　我學的是美術設計，因此比一般人有稍微多一些的創意和想法，但這些年投身親子自然教育並將自然創作與記錄引入課程後，發現許多人的構想與創作能力都不輸專業藝術工作者，尤其是觀察力敏銳的孩子，他們在自然裡可以自由自在的創作，作品甚至比大人精彩。所以大朋友們必須擺脫束縛，除了自我內心的壓力，還有美醜的迷思，其實玩自然不論是創作還是記錄，開心就好，不是考試，所以沒有標準答案，盡情的發現與展現自然之美就是最棒的。

　　所以，從身邊的自然開始吧！

　　到都會的公園裡做自然觀察，並收集材料，把那些即將被掃入垃圾桶，所謂沒用的自然物變成作品，是每一個人都可以嘗試的部分。我常常到住家附近的公園收集落葉，並在稍作整平之後，在上頭彩繪樹上觀察到的生物，完成了「城市葉生活」的系列作品，從這些作品不但可以看到美麗的樹葉，還能了解城市中樹木與生命的故事，而這系列作品仍然會一直持續創作下去。

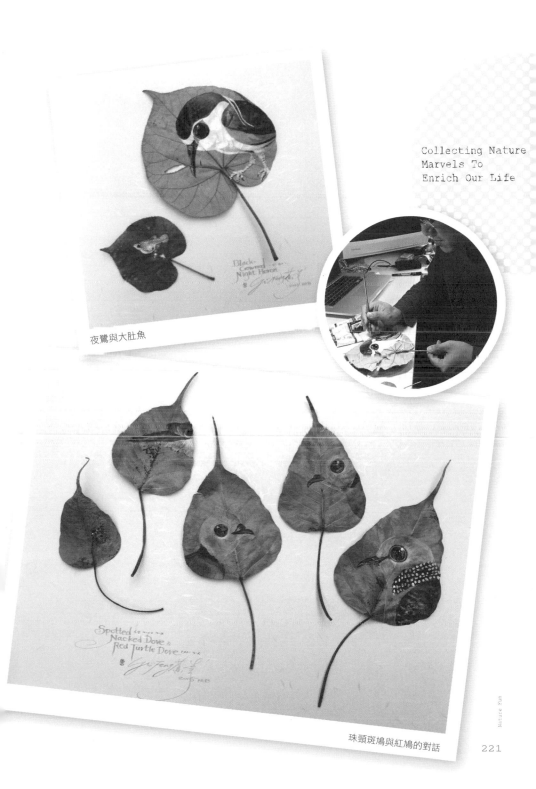

夜鷺與大肚魚

Black-
Crowned
Night Heron

Spotted
Nacked Dove &
Red Turtle Dove

珠頸斑鳩與紅鳩的對話

用心看見生命的不同

　　我曾受邀為一個環保活動做一場行動藝術，我就在城市的公園裡尋找創作素材，其實我想藉由身邊的公園這個大家都很容易親近的場所，告訴更多人，享受野趣並不需遠求，在家附近就可以辦到。主辦方希望我用自然物傳達一個信息：「自然的力量」，我用公園撿來的一片片小小且枯黃的樹葉，沒有太多人工修飾，依著枯葉的天然形狀來拼貼與雕塑，拼貼出了一隻大象和一隻犀牛兩個的作品。透過這兩個作品，我想告訴大家，不要小看一片微小的樹葉能量，只要用心看待，不起眼的葉子也能展現出超凡樣貌，甚至讓你見識到全然不同的生命。

　　所有的創意都源自於自然，而「美」也都隱藏其中，只要你願意用心去看見，人人都是自然藝術家！

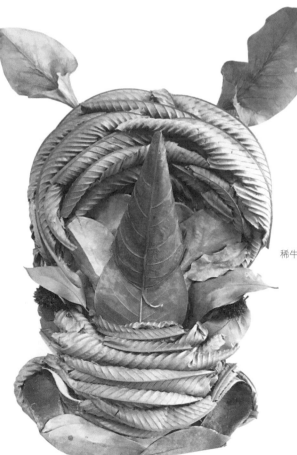

RHINOCEROS

稀牛（素材：第倫桃葉子、楓香毬果）

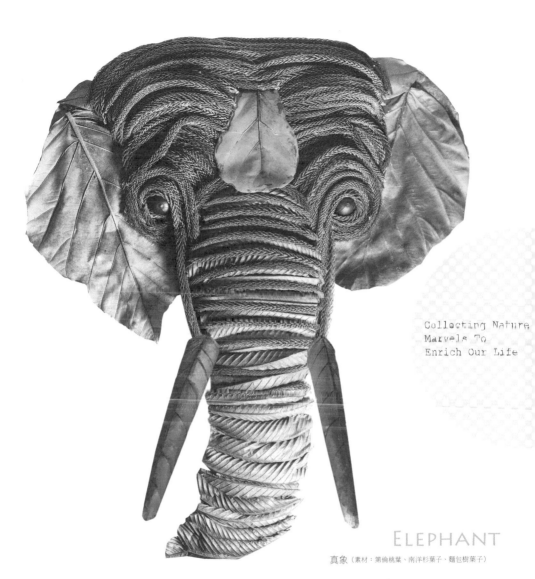

Collecting Nature
Marvels To
Enrich Our Life

ELEPHANT

真象（素材：第倫桃葉、南洋杉葉子、麵包樹葉子）

COLLECTING NATURE MARVELS
TO ENRICH OUR LIFE

自然野趣D.I.Y.

◎作者、攝影、美術設計／黃一峯
◎大樹自然生活系列總編輯兼創辦人／張蕙芬
◎校對／魏秋綢

◎出版者／遠見天下文化出版股份有限公司
◎創辦人／高希均、王力行
◎遠見・天下文化・事業群 董事長／高希均
◎事業群發行人／CEO／王力行
◎天下文化社長／林天來
◎天下文化總經理／林芳燕
◎國際事務開發部兼版權中心總監／潘欣
◎法律顧問／理律法律事務所陳長文律師
◎著作權顧問／魏啟翔律師
◎社址／臺北市 104 松江路 93 巷 1 號
◎讀者服務專線／（02）2662-0012
　傳真／（02）2662-0007；2662-0009
◎電子信箱／cwpc@cwgv.com.tw
◎直接郵撥帳號／1326703-6 號 天下遠見出版股份有限公司

◎製版廠／中原造像股份有限公司
◎印刷廠／中原造像股份有限公司
◎裝訂廠／中原造像股份有限公司
◎登記證／局版台業字第 2517 號
◎總經銷／大和書報圖書股份有限公司　電話／（02）8990-2588
◎出版日期／2023 年 6 月 14 日第二版第 2 次印行

◎定價／450 元
◎ ISBN:978-986-479-986-2
◎書號：BBT2006A
◎天下文化官網　bookzone.cwgv.com.tw

國家圖書館出版品預行編目資料

自然野趣D.I.Y.／黃一峯 著. -- 第二版. -- 臺北市：
遠見天下文化, 2020.05
　面；　公分. --（大樹自然生活系列；BBT2006A）
　ISBN 978-986-479-986-2（平裝）

1.美術

960　　　　　　　　　　　　　　　10900054

愛惜環境，請勿攀折花木。

COLLECTING NATURE MARVELS
TO ENRICH OUR LIFE